透過好物，
看見職人與生活家的
美好交會。

好物相對論

——生活器物

目次

序

● 傾聽生活與工藝的美好交會

8

瓷器

● 好用，就是好物　解致璋

14

● 將古典燒出當代溫度　蔡曉芳

26

陶器

● 不完美，更值得玩味　毛森江　40

● 出世的作品，入世的靈魂　章格銘　50

銀壺

● 百鍊千錘，器由心生　廖寶秀　62

● 讓茶文化走入生活　陳念舟　70

玻璃工藝

● 好品味，來自日常的堅持　向原綠　86

● 這麼冷靜，又那麼熱情　林靖蓉　92

琺瑯器

● 愛上歲月的痕跡　洪侃　106

● 用火作畫，照亮每一天　呂燕華　118

漆器

● 臺灣本色漆之華　黃麗淑　130

● 八十載漆藝人生　王清霜　142

細木作

● 人使用物品，物品定義了人　林怡芬
156

● 用木頭寫生活的詩　閻瑞麟
168

竹編

● 讓古早創意走進當代生活　駱毓芬
182

● 編出多變的美感　蘇素任
190

附錄

● 與好物相遇
203

序——

傾聽生活與工藝的美好交會

臺灣工藝在全球化時代的經濟轉型中，正逐漸朝向高度個性化、地域化與藝術化的趨勢發展，如何將本土的文化元素融於傳統工藝，並加入現代設計思維，引領生活新風潮，進而增進國民對於工藝美學的認知，提升大眾的生活品味，是目前臺灣工藝發展所面臨的重要課題。

長期以來，國立臺灣工藝研究發展中心就希望能透過系列專書的出版，表達對臺灣地方工藝尋根熱情的回應，期待從人物、技藝、歷史演繹、地區特色、優質產物等不同面向，發掘出背後動人的故事與不同的生命體驗，並藉由認識生活工藝品材美工巧的實際案例，分享創作職人與生活家的智慧經驗，鼓勵更多的民眾認識「工藝的臺灣」，發現原來

在我們生長的各角落曾經發生或是持續發生著這些「手感經濟」的軌跡。

這次我們特別與遠流出版公司合作，共同策劃了《好物相對論——生活器物》與《好物相對論——手感衣飾》這組小書，呼應柳宗悅關於「工藝之道」的論述：「只有實際在生活中使用的，才是美的器物。」以有趣的相對論概念切入，從「使用者」角色出發，帶出「物」之美，再從物的鑑賞，帶到「創作現場」，見證工藝職人的創造過程。優秀的報導者化身為工藝鑑賞之旅的帶路人，以好物為媒，以故事為餌，引領大家穿梭各種美學現場，讀者不但可從中見識到許多生活家精采的用物觀點，進而培養自我品味；還可以一次領略多位臺灣工藝創作職人

的藝術信念與創作歷程。是貼近生活、活潑又有趣的工藝鑑賞入門書。

打開《好物相對論——生活器物》，我們看到茶人解致璋將曉芳窯的古典瓷器靈活巧妙地運用於各種茶席中，既現代又有個性；再走進工作室拜訪蔡曉芳，一邊聽這位瓷器大師娓娓道出四十多年來如何摸索精進，重現了千年國寶，燒製出當代溫度，一邊看著羅列的鈞窯茶碗，從形、色、質展現讓人目眩神迷的細緻變化，一種「比宋徽宗還要幸福」的自得感不覺油然而生。翻開《好物相對論——手感衣飾》，建築設計學者安郁茜生動描述洪麗芬的湘雲紗作品在工藝與時尚舞臺的獨特卓越，又從各種細節一一解說分析，甚至身體力行，親自示範演繹湘雲紗服裝的日常穿搭，工藝精神能夠如此貼身感受，讓人一讀難忘。接著來到洪麗芬工作室，在充滿創新與實驗精神的的工作場域裡，名揚國際的服裝大師分享她如何從湘雲紗這塊傳統布料提煉出工藝作法，加以創新運用在絲、棉、蕾絲等不同的材質上，再將東方開闊線條融合西方塑型裁剪，終於創作出融合東西交流的新風格，成就Sophie HONG品牌的歷程，步步足跡，宛如親歷。

這二冊書共涵蓋如以上例舉十六種工藝領域、三十多位名家達人的專訪，除了生活家與工藝家的相對論，還有設計師與工藝師的對話，兩代工藝創作人的分享激盪，以及不同領域工藝創作人間的惺惺相惜，每一組故事都非常精采生動。我們希望，透過傾聽生活與工藝的美好交會經驗，讓大家願意慢下腳步，靜心經營生活，也許就從一只茶杯和一條手染絲巾開始，關注珍惜從臺灣土地生長出來的工藝好物，也就是支持鼓勵背後默默用心耕耘的工藝創作人及整個產業鏈，這也將是臺灣走出自己的美學風格，重新在世界找到立足點的重要力量所在。

許耿修

國立臺灣工藝研究發展中心主任

Preface

A DUET OF LIFE
AND CRAFTS

C raft industry in Taiwan, influenced by the trend of globalization, has been
transforming into styles that are highly personalized, localized and artistic.
The challenges the industry is now encountering are multiple: to infuse local culture
into traditional crafts, to add modern touch, to have impact on people's daily
humdrums as well as to educate them about aesthetic sentiment in life.

For years, the National Taiwan Craft Research and Development Institute has
published books to promote local crafts, which aims to discover different stories and
experiences of artists, skills, historic trajectories, local attributes and well-made craft
pieces. By means of introducing particular cases of different crafts and artists, we
hope to encourage people to see our island as a craft-productive place. Commonly-
seen yet easily-ignored, these craft pieces have definitely left their marks in our lives
and in the history of "hand-made economy."

Co-published with Yuan Liou Publishing Co., this series *Relativity Theory of Crafts*
consists of two books: *Life Utensils* and *Hand-Tailored Clothes*. Responding to a
Japanese master, Soetsu's philosophy of crafts, which goes "Beauty lays in pieces
used in life," they work as excellent access for readers to see crafts from users'
eyes, leading them to spots where and how they were made and who made them.
Reporters of each article are guides taking readers on a tour filled with beauty and
glamour: readers may not only learn wonderful crafts from experts, artisans and
artists, but also develop their own taste of life.

In *Life Utensils*, for instance, Hsieh Chi-chang (解致璋), a tea expert, showed
versatility of some of the Hsiao-Fang Pottery Arts' wares in tea parties, followed by
an interview with the artist, Tsai Hsiao-fang (蔡曉芳). In the interview, while the

porcelain artist was unfolding a 40-year journey of his struggling to represent the precious Chinese antique Jun wares, the reporter was overwhelmed by an euphoria aroused by rows of sophisticated tea bowls surrounding her – "happier than an emperor," as she put it.

In *Hand-Tailored Clothes*, one of the articles began with an architecture designing scholar, An Yu-chien's (安郁茜) demonstration of the uniqueness and prominence of designer Sophie Hong's (洪麗芬) work made of hong silk. It then went 'down-to-earth' when Ms. An started modeling how to wear these clothes on a daily basis. The next stop was Sophie Hong's studio where the worldly-known fashion is brought about. Ms. Hong shared the story of how she managed to apply traditional silk fabric on cotton and lace, furthermore, to create a fusion of eastern silhouettes and western tailoring skills. That's why the brand, Sophie Hong, gets to glow on international catwalks.

The series include 16 categories of craft, over 30 interviews with noted artists, covering discourse of experts and artists, dialogues between designers and artisans and also between different generations. Hopefully, the duet of life and crafts slow modern people down and help us to live our lives more gracefully. A single teacup or a silk scarf may be the start for us to appreciate the crafts born right here and to further support the whole industry behind them. We believe, by doing so, the craft industry in Taiwan will have strength to pursue more visibility and win our own aesthetic signature in the world.

Director, the National Taiwan Craft Research and Development Institute

Hsu Jeong Hsin

解致璋 × 蔡曉芳

四十多年來，蔡曉芳靠著自己摸索、進化，將跨越千年的歷代國寶，燒製出當代的溫度。解致璋讚嘆「那樣的配色，是最高境界。」而曉芳窯作品也在她的茶席中，展現出最動人的生活樣貌。

解致璋——茶人。學美術出身，曾任臺北春之藝廊展覽企劃及藝術書房經理。研究茶道二十多年，曾經開設清香齋茶屋、清香書院，目前從事臺灣烏龍茶道教學。著有《清香流動》。

蔡曉芳——陶瓷創作家。浸淫中國陶瓷研究四十餘年，將當代美學素養重現於古典陶瓷特有溫潤釉色與造形中。一九七五年創設曉芳窯，以藝術傳承為職志，開創屬於這一代最精緻動人的陶瓷文化。

13

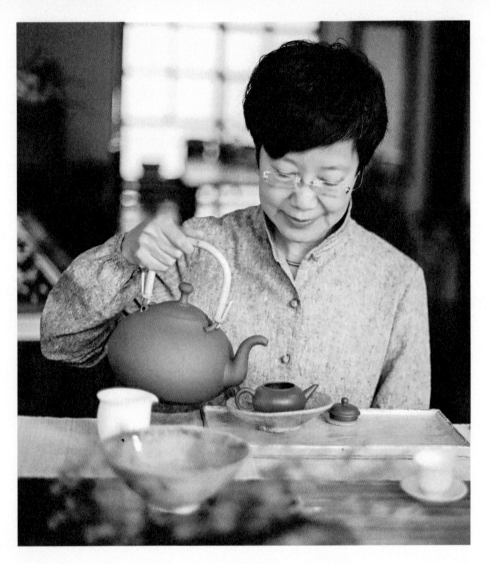

好用，就是好物．解致璋

每個人布置不同的茶席、
追求細緻但有差異的茶滋味，
是一種充滿創造力的遊戲。
而解致璋茶席獨特的個性就是，
總能把古典的器具用得很生活。

「坐下來喝茶嘛！」在臺灣，過往提到茶席，總會聯想到大榕樹下原木大叔或阿伯殷切招呼大家來喝茶。非常親切、非常臺灣味，但一直以來，變化不多。

近十多年來，在小巷子裡的藝文場所、山間的現代茶空間，甚至是尋常人家裡，愈來愈容易看到茶席竟然也可以有多采多姿的面貌：小手毯或繡球的花朵，玉珊瑚或毛杜鵑的枝條，取代了大榕樹；還有蕨類的小盆景，錯落茶桌上，掩映著杯、匙、盤、盅，好似具體而微的小園林。鮮黃的、粉的、素白的杯子，小口徑的，最上頭微微向外多敞開一些的古典敞口杯，感覺好像裝不了幾口茶，但每一口的滋味都更豐富活潑。茶器下襯著紙、細麻、絹絲的底，互相搭配，春天有粉嫩的顏色，夏天有清涼的感覺，甚至搭配上鐵器、玻璃，還有壓克力材質的道具。

或漂流木的茶桌，磚紅色或茶褐色的全套杯、壺，不鏽鋼的茶盤，

很現代，很有個性，也更貼近了今日生活中每一位喝茶的人，不同的脾性和喜愛事物的眼光。臺灣的茶席，幡然一變，開始有了自己的路線，而和日本的、中國的、西洋的，有所不同。這個改變的關鍵，正是解致璋。

解致璋是位茶家。從她成立清香齋茶館、清香書院，到深入臺灣烏龍茶的教學，已經有二十六年了。

她的課程，表面上「很難學」。很少制式「一、二、三」的步驟，沒有標準答案。有同學問：「老師，泡阿里山樟樹湖的高山烏龍茶，是不是朱泥的壺比較好？」或是「老師，我想把蕾絲用在茶席上，可不可以呢？」解致璋總是笑的說，試試看哪。她常說，每個人布置各自不同的茶席、追求細緻但有差異的茶滋味，是一種充滿創造力的遊戲，也是讓現代人覺得最快樂的時候。就是因為她這樣獨特的教學風格，才展開了清末之後，臺灣茶席豐富多變化的新一章。

古典，也能用得很生活

有學習中國古典繪畫與藝廊背景的解致璋，曾經花半年時間細細臨摹一張文人畫，也可以用一個星期布置出一場精采展覽，收放自如。她的茶席獨特的個性就是，總能把古典的器具用得很生活。

曉芳窯最初燒出宋代汝窯等仿古、而又超越古典的瓷器時，解致璋就開始用在茶席中了。那些有如故宮珍寶重現般的筆洗、渣斗等文房用品，美則美矣，但多數人會覺得放在玻璃櫃裡珍藏就好，不知道要怎麼用在生活裡，才不顯得做作、突兀。解致璋卻不按牌理出牌的，把皇宮文房珍寶「移作他

在曉芳窯的古典香爐裡放進朋友送的
浮萍，淡淡綠意，自成一方風景。

用」，結果卻顯得很自然。

兩、三只汝窯薄杯，細心配合
著當日所插茶席花的枝椏曲
線，擺放得同樣具有流動感。
旁邊就配上曉芳窯青色敞形尖
底的小碗，是多餘茶湯水可
以傾入的水方，高山烏龍茶淡
淡的茶色，滴落在其中，根本
搭調得不得了，不說，可能沒
有人知道那原來是座筆洗。口
寬、肚四方的小型方尊，解致

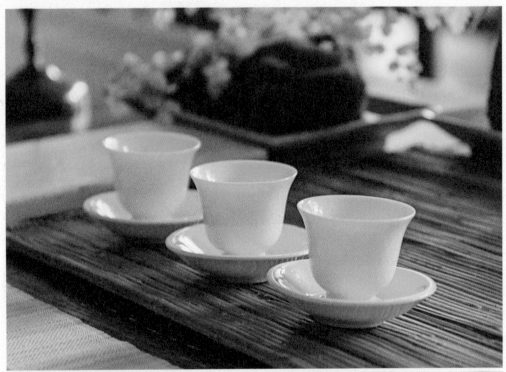

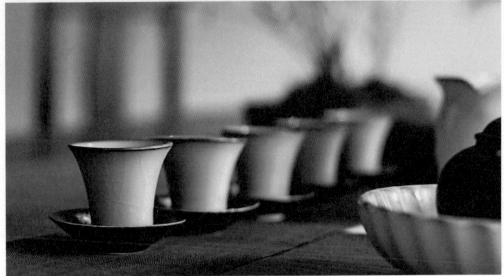

(上圖)曉方窯的所有作品中,解致璋最喜歡的是撇口白瓷小杯,宜賞亦宜飲。
(下圖)一開始,當曉芳窯燒出了汝窯等仿古瓷器時,解致璋就將之用於茶席當中了。

璋則用做茶席上的花器，典雅大器，也沒人知道，它原是中國古典器具中納污的渣斗，大小、形制，都恰巧得宛若為茶席所設計。

「(汝窯)那種溫潤的器形和內斂光澤的配色，是非常突出的成就。」解致璋讚嘆，「所以看得到的(曉芳窯汝窯系列作品)，我都想辦法把它變成茶器。」但是，「那個搭配的過程，是沒辦法計畫的。」她的表情略帶一點無辜的說，「只是剛好每天都在泡茶，看到一些器具，會知道那個容量可不可以用，形狀合不合手、好不好用。」她總是從實用面先考量，然後遇上質細的精品，就擦出意想不到的火花了。

使用者與創作者間最動人的相遇

在曉芳窯所有作品中，解致璋最喜歡的，是撇口白瓷小杯，宜賞，更宜飲。

最早，她用做聞香杯，茶湯先注入聞香杯，不湊唇飲用，馬上轉而倒入較矮的飲用杯，茶的香氣會不受唾液干擾地在聞香杯的空杯中繚繞，稍冷亦不散。許多聞香杯做得高而直，是為了不讓香氣翻牆而去。但曉芳窯的這只杯，有撇口杯緣，蘊藏中國歷代古典精華於一身，美感靈活，不平直呆板；同時，這角度在實用上也恰到好處，既讓人不會燙到拿不起杯，而且不必做得那麼高，仍很能聚香。後來，冬日怕茶冷，她也將它直接用做飲用杯，就唇的時候，這只薄瓷杯杯緣的溫潤適口和恰恰服貼的曲度，都讓人覺得巧妙不已。

有一回，學生到解致璋工作室泡茶，取出了和曉芳窯這款幾乎一模一樣的白杯。解致璋說：是曉芳窯。學生說：不是。可是取來兩口一對，竟然形制、大小、曲線都百分百吻合。解致璋的阿姨正好來看她，坐下來喝茶。她說，我閉上眼睛，妳們隨意調換，我看看能不能分辨得出來，兩種杯喝起來有什麼不同。她甚至不用手觸摸，直接請她們送入口。曉芳窯的這只杯子喝起來，就是多了中國古典美感中追求的潤、凝香、靈活，好喝許多。

早期，蔡曉芳專心燒製許多古典珍寶，然而臺灣在八○年代才發展出來的茶具──茶盅，還未在他的研發之列。解致璋與一群學生們，便專程辦了一次茶會，儘量挑選曉芳窯的各式作品，轉做茶具，然後慎重的邀請蔡曉芳來茶席上。她對蔡曉芳說：「蔡老師，我們需要好用的茶盅。」過了好一陣子，一天，蔡曉芳的女兒蔡宛悌特地來到解致璋工作室，拎著一個小紙包，塞到解致璋手裡。那竟是一只曲線玲瓏卻簡單的茶盅。她高興得不得了。

蔡曉芳設計了如鳥一般腹部微微隆起、頸部收細，而口緣敞開帶有小尖嘴的茶盅，讓近百度的茶湯被包覆得很好，溫度不散，卻不燙手，一小杯、一小杯，都很容易傾入杯中、順利斷水。而它，被放在雍正、乾隆，任何一位古代皇帝的茶具旁，都那麼搭調，彷彿在歷史上由來已久。這可說是茶具使用者和創作者之間，最感人的互動了。

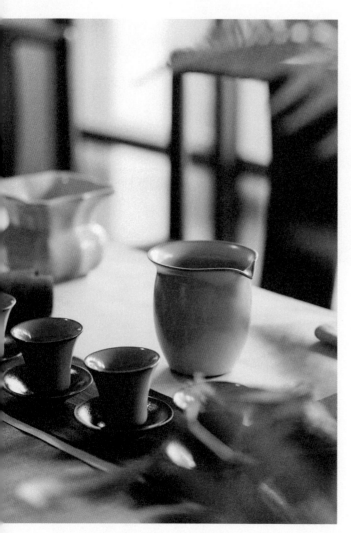

蔡曉芳設計的茶盅造形優美，順手好用，
背後有一段動人的故事。

在大自然裡尋寶

不獨鍾曉芳窯的瓷器，解致璋也非常喜歡從大自然裡，擷取合用的器物。表
面看上去粗獷，實則蘊含細膩且模仿不來的韻味。像是用來撥茶、置茶的小
道具：茶匙，許多人喜愛採用細緻優美的銀材質，很優雅。解致璋長年以來
用的，卻是自己養出來，連梗帶節的細竹枝，留著原樣，不曾刻意打磨拋
光。多年來的茶水浸潤，使得這支茶匙尖呈現漸層的褐，微微帶著一種經年

累月的光澤變化。她會把它輕輕擱在一塊戈壁沙漠撿回來的全黑角石上。春天時，底下襯上薄透的細麻布；隆冬時，一齊排在篤實敦厚的老磚頭上。取自大自然、帶有長時間使用的自然痕跡，如果在日本，這就是茶聖千利休一生追求的「侘寂」，wabi-sabi。但我認為，解致璋不經意流露出的，是宛如明代文人沈周、文徵明，那種寄情山林，不拘小節卻又文雅有內涵的文人之氣。

別人說是優雅，我倒喜歡用瀟灑或是自在來形容解致璋，覺得再適切不過了。

文・盧怡安

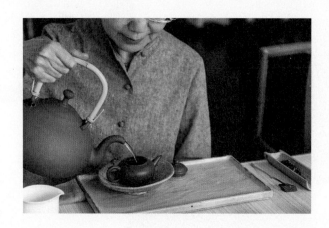

一把體貼的壺

專注追求細緻滋味的解致璋，泡茶時，從不華麗。然而，單單只是提起水壺注水的一個片段，落入茶壺裡的那道水柱，竟然也能讓人看得目不轉睛。

坐在她的對面，看她手中那一把茶壺的水柱，比一般水壺的出水來得細長很多，卻圓潤飽滿、表面平滑有張力，禁不住讓人低呼：那水柱好挺，令人懷疑那根本是一根弧度完美的玻璃管！直到停水，「玻璃管」驀然消失，除了壺裡騰騰的熱氣，四周找不著任何滴落的水痕。

說實話，那把水壺放在比桌面略低的風爐上時，一點也不引人注目。乍看之下，它似乎有點土土的，表面是略略粗糙的黃泥色。底寬上尖的造形，一時之間也有點看不慣。和風行許久的老鐵壺、銀壺比起來，樸拙不起眼，卻有絕對稱得上華麗的注水表現。

在解致璋手裡，搭配上合適的水溫，它細而不潰的水柱可以才剛讓開封一週、新烘焙的茶，喝起來溫和，不燥、不火；能夠拉得很長、長而不散的水柱，又能讓已經放了四年的茶甦活，滋味全覺醒過來了。

那把水壺，是出自解致璋年輕時在藝廊工作，認識多年的老朋友「阿亮」，即臺灣著名陶藝家陳景亮的手筆。他不但會熱情的用理學精神研究水壺的每一個彎角構造到錙銖必較的程度；在她心目中，外表看起來爽朗、土直的陳景亮，還有別人體察不到的一種敏感、細膩。

解致璋記得很清楚，阿亮有一回對她說：「我幫你做了一把壺，你什麼時候有空，我拿來給你。」他親自開車送來對解致璋說：「這一把的坯，我修得比較薄。」坯薄則輕，那是給手細人纖瘦的解致璋，一種特別的體貼。

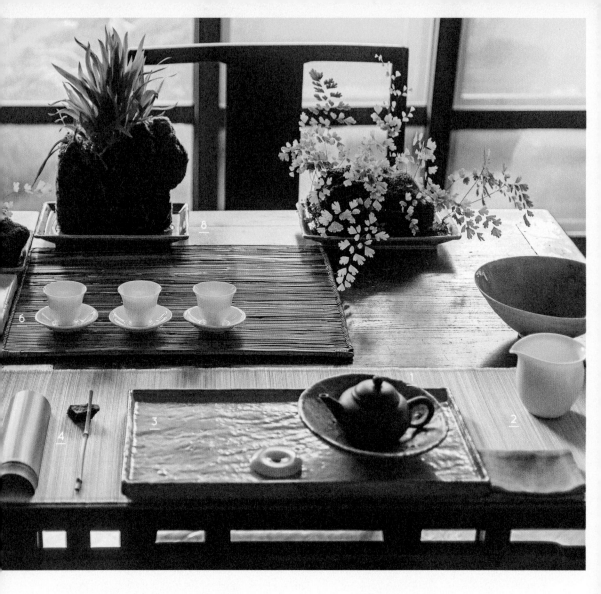

4. 取用茶葉的茶則是取自山上的竹節，自
己手工細細刨光；茶匙則是來自陽臺養的
竹叢，也是親手削製的。

5. 藤編方蓆是茶具的小舞臺。

6. 曉芳窯色豔清亮的瓷杯托上承著撇口白
瓷小杯，有春天的氣息。

1. 紫砂茶壺用了多年，能泡出美
妙的茶湯。

2. 造形優美的白瓷茶盅是蔡曉
芳的作品，順手好用。

3. 壺承、茶盤、水方用的都是
陳正川創作的陶器。

解致璋的茶席

解致璋不只是茶家，更是生活美學家。從自身穿搭、空間擺設，到茶席的鋪陳配置，處處都見得到她對材質、形狀、顏色等細節的獨到眼光與品味。不流俗、不設限，從實用角度出發，解致璋玩得自在，也豐富了臺灣茶席的內涵與樣貌。

古早時代用來量米的米斗，木頭做的，放盆蕨類就很有味道。

國外旅遊時，購自舊貨市場的漆盆，粗礦的木面塗佈黑漆，是很棒的花器。

方型塑膠花盆，購自建國花市，下方墊著一塊石頭，自成一方風景。

7. 老玻璃杯配上失去另一半的陶壺蓋，變身茶席上的茶罐；最妙的是，營造氣氛的燈具是將銅製的冰淇淋杯倒扣，再加一個剛好能對上的玻璃罩子，即完美登場。

8. 蕨類、青苔、草花，搭配石頭、陶盤，創造出桌上的小園林。

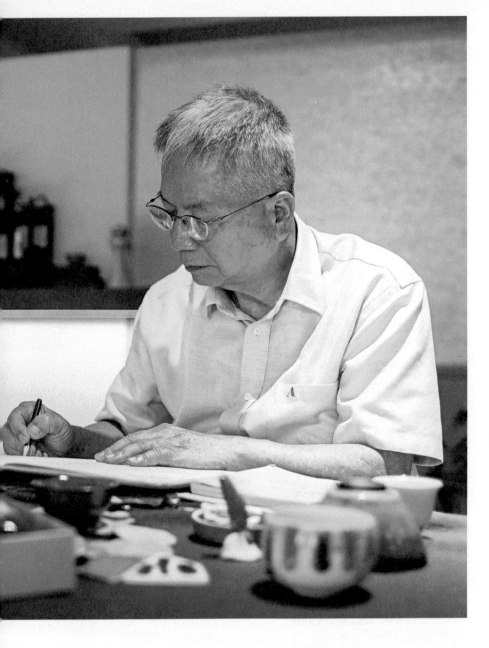

將古典燒出當代溫度 ● 蔡曉芳

對蔡曉芳來說，

鈞窯、汝窯或定窯，都不是「一種顏色」，

而是一種獨家的哲學，一種對待生活的邏輯，

一種創造力表現的獨特方式。

他細細的探究進去，把每種哲學都摸得很透。

溫

潤如玉的汝窯水仙盆，小口豐肩而窄腰細長的寶石紅釉花瓶，手描青花的圓盤……當這些國寶，被封在故宮玻璃櫃裡的時候，總讓人覺得冷冰冰的，距離遙遠。然而創辦曉芳窯的瓷器專家蔡曉芳，卻讓故宮瓷器「芝麻開門」。

四十多年來，他純靠著自己摸索、進化，將跨越千年的歷代國寶，燒製出當代的溫度，甚至延伸出具有中式美感精髓的現代器物，重新和我們的生活密密貼近。愛茶的人、愛花的人、愛藝術的人，得以親手使用，親眼凝視，親身收藏累積千年的器物經典。鍾愛汝窯與鈞窯的宋徽宗，如果生在現代，一定也羨慕又嫉妒吧。

青瓷之魁的汝窯，到底有多溫潤？捧著曉芳窯的汝窯蓮花碗，手心會知道。暗紫、桃紅、靛青交輝的鈞窯，明明如此深邃，怎麼還能讓淺碧色的茶湯閃閃發亮？啜一口曉芳窯鈞窯杯中的烏龍茶，什麼都不用再多說。

讓茶的愛好者，比宋徽宗還幸福

寶石紅釉的花瓶，線條玲瓏，卻也複雜：小小口徑卻有著豐圓的肩身；細長的腰線，卻要銜接微微開展的瓶足。但如果每天望著曉芳窯的紅釉瓶，會讓人感嘆整體線條怎麼能平衡到如此洗練。看著、看著，心情就不自覺平靜穩定下來。

只端詳他的仿古作品，無法感受蔡曉芳對中式美感的剔透。實際上他亙古貫今，繼往且開來。他的確是踏入故宮玻璃櫃後研究古代經典的第一、也是唯一人；然而經典只是個引子、觸媒，對它們的喜愛，勾起了蔡曉芳創作

的動力，進一步燒造出許多故宮從來沒有的器皿。例如，臺灣人在品茶過程中，八○年代才漸漸發展出來的器皿——茶盅，蔡曉芳也能融會歷代瓷器的精華，新創出合用的瓷茶盅。那形制、色澤，連結了唐宋後一千四百多年以來中式的溫潤圓熟與簡單俐落；握不燙手、傾出的茶湯滋味，則讓當代的茶人都喜愛不已。蔡曉芳讓茶的愛好者，真的比宋徽宗還幸福。

從前總以為，青瓷、白瓷最美；揉合藍紫桃紅的鈞窯，色澤多少有點俗氣。來到曉芳窯，才發覺這個想法才俗氣。曉芳窯燒出好幾十種不同的鈞窯細節，遠遠超越它在宋代的變化，已不是夢幻兩字可以形容。有的，在低調的灰紫色中，有幾絲兔毫般的淺藍，細細密密的，若隱若現。有的，在霧靄一般的深靛青裡，彷彿身處深山之中，就在山腰之處，驀地飄出一抹抹胭脂紅。不全偏向藍，或紫，或桃紅。這幾項稍一偏差就俗氣外露的色彩，總能交織掩映，組成優雅隱微的氣氛。一加讚嘆，蔡曉芳馬上從各個角落，再端出五種、十種色澤又更不同的鈞窯出來。

蔡曉芳從不侷限在某種「標準色」的想法中。對他來說，不管是鈞窯、汝窯或定窯，都不是「一種顏色」；而是一種獨家的哲學，一種對待生活的邏輯，一種創造力表現的獨特方式。他細細的探究進去，把每種哲學都摸得很透。

在難以捉摸的變化中自得其樂

他是個扎實的研究者。很難想像他只在初期受過日本老師短短的啟蒙，所有的釉色、中式線條、整體哲學，沒有人可以「師法」、幾乎沒有「學藝過程」。他是一個人慢慢摸索出來的。

釉色是各式礦物組成、比例難解的方程式，使用的材料五花八門。蔡曉芳熱愛這些方程式，一被問起，他先提了一袋雞蛋殼出來，笑稱為了這些蛋殼，每週的蛋攝取量大概都超標了。又再提了一袋各式貝殼出來，鮑魚殼、九孔……甚麼都有。今天十幾種，隔天又冒出十

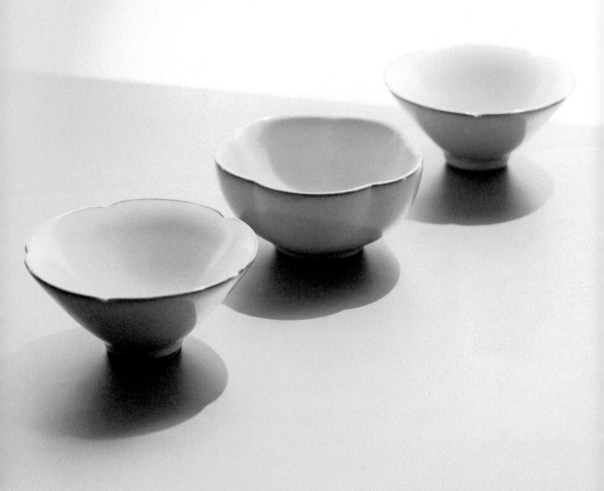

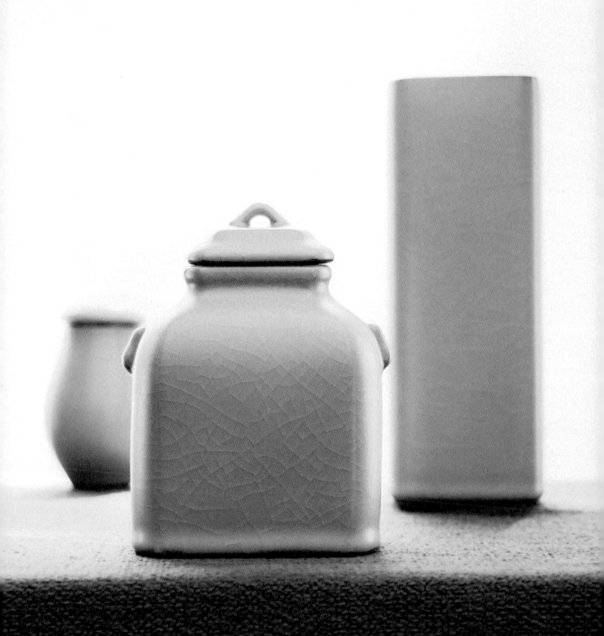

｜曉芳窯 提供｜

（右頁、下頁及上圖）汝窯是青瓷之魁，蔡曉芳的仿古汝窯器皿，不管是茶罐、茶碗、花器或壺具，都可以感受他對於中式美感的剔透。

幾種，一週內試了幾百樣材料，一點都不誇張。紀錄就像天書一樣，連家人都難懂。沒有一點熱情，沒有一點瘋狂，不會嘗試到這種程度。

釉藥的方程式，已經夠撲朔迷離，然而，「同樣的配方，你噴厚一點、噴薄一點，同時下去實驗，燒出來，你也不會覺得那是同樣的配方出來的。」他爽朗的笑一笑說，「就算全都規矩一律的噴，還是變化很多。」僅僅一項上釉的方式，看似微小，都使瓷色變化無窮。

別人總想要「控制」這些變化，穩定下來，最好每一次都相同。蔡曉芳是少見的，能夠在難以捉摸的變化中，自得其樂的人；能夠比別人更細膩的掌握，卻又隨時享受在實驗其中，不想停下來。所以成就了如此面貌豐富、超越過去的作品。

原以為透明金黃的烏龍茶湯，倒入曉芳窯的鈞窯深色杯子裡，會暗鬱如陰天的湖水；意外的，這神祕的瓷色，卻讓茶湯晶瑩剔透，宛如少女靈動的雙眼。不僅視覺上優美，曉芳窯作品和故宮珍寶最不同的，就是我們真的能拿來使用。不取來品茶，就不能了解從這只茶杯裡，啜到這口茶時，有多麼清香溫潤。杯口的弧度、杯身的高度、杯體的尺度……面面俱到。他通常不只是著眼在一個小地方修修改改的琢磨，只要更動了一點點弧度，整體的平衡便是重新來過。

喚起對經典的喜愛與創造力

一件成熟作品面世，就已經夠令人珍惜的了。四十年來，曉芳窯誕生不下萬種作品，讓人驚

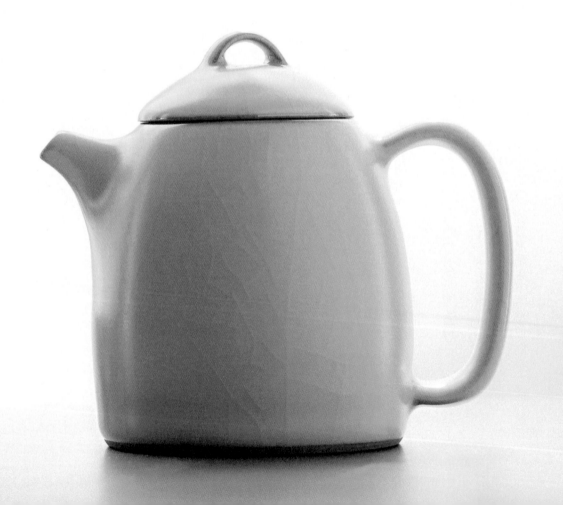

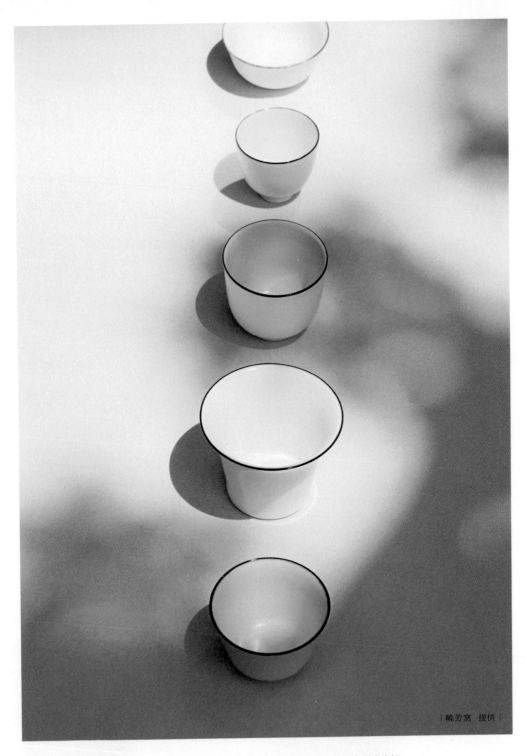

|曉芳窯 提供|

單單杯子，蔡曉芳就創造出四千種變化，在不同的場合使用有不同的美好。圖為各種定窯杯。

訝。單單一種品項：杯子，從三十多年前第一號杯型，到現在已有兩百多號，若再乘上二十多種釉色，可以有四千種變化，真的很驚人。

乍看好像都相似，注入茶湯，一舉杯就唇，才知道：「啊，在這裡有特別的用心！」有的特別聚香、有的散熱條件特別好。與其說是「產品線」，我覺得更像一件件「發明」。嘗試這麼多，蔡曉芳只想要真正愛用的知音，懂得這四千種杯子的可能，在不同的場合條件下，有不同的美好。

「看起來令人舒服寧靜，用起來愉快，觸發更多生活的創造力」，一直是蔡曉芳製作時心心念念的信條。最好的例子，是他獨創的茶盅。過去蔡曉芳沒有燒造茶盅。有一年，研究臺灣烏龍茶到極透徹的茶家解致璋，特地邀他到山間小屋，擺了數席茶席，讓蔡曉芳知道她們喜歡如何品茶。他一一細看：較過去都細緻的小杯；沿用自他初創的小酒杯；描花細膩的瓷盤，轉為茶壺下方的壺承。每一席當中都用了許多曉芳窯的作品。唯獨分茶用的茶盅，他一看就知道，是茶席中的美中不足。「那其實是日本人、歐洲人來訂做時，我們設計的牛奶壺。」

「蔡老師，我們需要好用的茶盅。」解致璋慎重地代學生們開口。「老實說，弄了很久。」線條形制，要讓摸懂唐、宋、元、明、清至少五大朝代的蔡曉芳，自己看了順眼，還真花了他許多力氣。

和西式飲茶的習慣不同，品嚐過清香齋的茶席之後，他很清楚臺灣現代的茶盅，根本不需要把手，要更簡單俐落，卻不能燙手。設想出形體後，難題不是就解決了。即使是最薄的白釉，上了厚釉後，細小的出水口還要能順利斷水，容易出水又不滴漏，種種使用上的條件，又重新考驗最初設想的整體平衡。

「蔡老師一次成功。」解致璋回憶說，一拿到蔡曉芳的「試驗品」茶盅，看起來令人覺得舒服，每一處都自然不造作，沒有為了設計而設

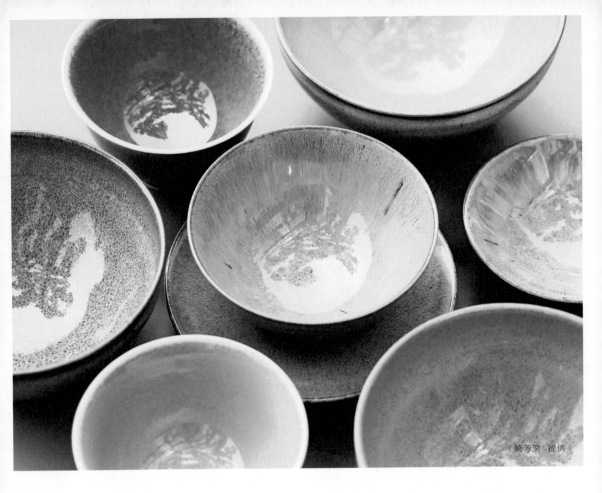

計。試水之後，馬上就知道整體形狀，無一不是為了讓茶人更容易注湯，不燙手、香氣不易散去。這樣的茶盅，不但順利融和進解致璋原先品茶的茶席中；它對於茶湯的表現，甚至勾起人的創造動力，想要搭配安排出更多種茶滋味與茶席的變化。

而蔡曉芳還是一貫的樸實。總是說不出，創作這只瓶時有什麼樣曲折的故事；也講不出，那面描花題字的盤子有什麼動人的典故及隱含的寓意。更沒有令人讚嘆，宛若一首詩般的絕妙作品名稱。就只是，一件件深思熟慮之後，令人舒服、合於習慣的用具。

好像已經在我們生活中存在許久了，又喚起了我們對古典經典的喜愛與創造力。中式活潑的美與實用，甚至還能繼續在我們孩子的生活中慢慢延伸。這就是曉芳窯在現代人生活中最棒、最不可或缺的存在理由。

文·盧怡安

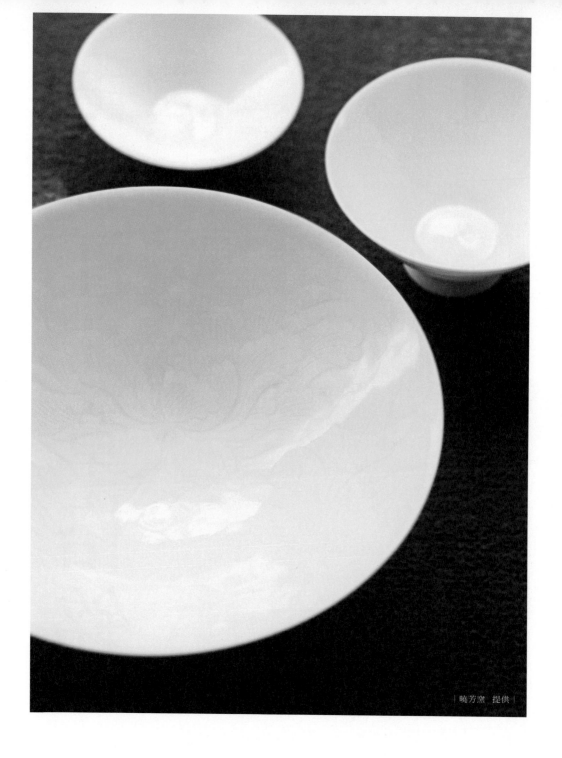

對蔡曉芳來說，不管是鈞窯、汝窯或定窯，都不是「一種顏色」，而是創造力
表現的獨特方式。右頁及上圖為鈞窯及定窯各式茶具器皿。

毛森江 ╳ 章格銘

毛森江第一次看到章格銘的作品十分驚艷，那是一只青釉陶器，深褐色鐵鏽在清潤的釉面上劃下刻痕，毫不留情卻又不失端莊，毛森江端詳良久，迫切想見到作品的主人。

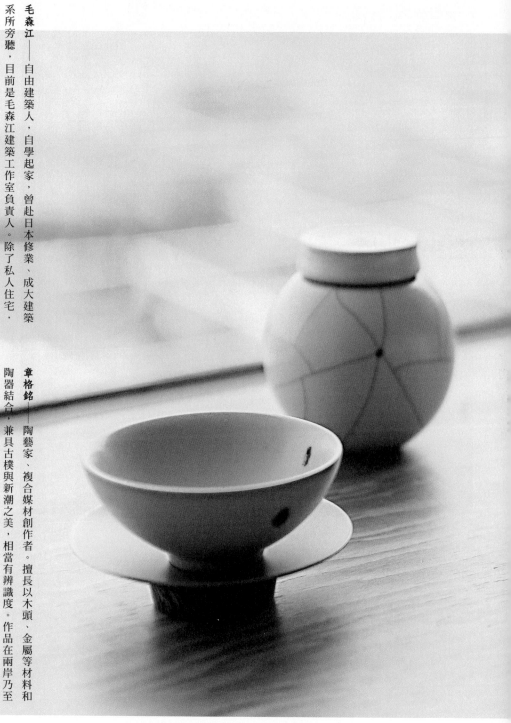

毛森江——自由建築人，自學起家，曾赴日本修業，成大建築系所旁聽，目前是毛森江建築工作室負責人。除了私人住宅，毛鏗、毛屋均為臺南指標性建築。著有《清水模灰的極致》。

章格銘——陶藝家、複合媒材創作者。擅長以木頭、金屬等材料和陶器結合，兼具古樸與新潮之美，相當有辨識度。作品在兩岸乃至日本，都受到相當程度的矚目。

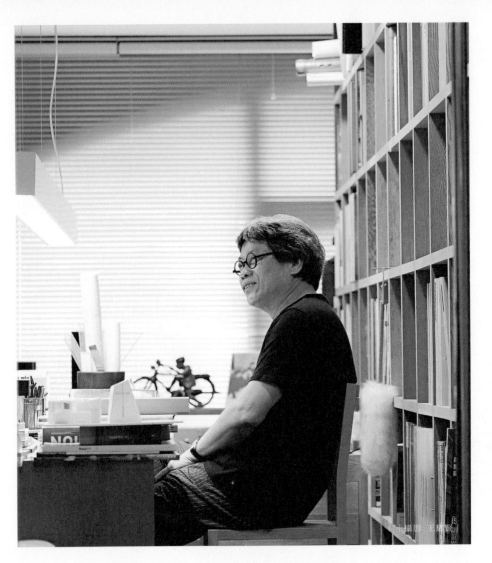

攝影 王耀賢

不完美，更值得玩味●毛森江

不完美的美，

放置到建築裡，或許是「存有」對上「空無」，

濃縮到茶具中，是否就是

「追求極致完滿」對上「大刀闊斧的破壞」？

這兩者又可能產生什麼樣的對話？

毛森江位於臺南安平的辦公室布局呈現「十字型」，他在這層老公寓工作、生活了四分之一個世紀，四塊角落猶如他精神世界裡的四大護法，各據一方：辦公區在進門右手邊，辦公桌上電腦螢幕停留在Gmail收件夾，幾大落書從國內財經雜誌到外文圖冊無所不包；設計區，草圖、工具、模型散置，其中還包括一只他親自用數公分厚鐵片打造的小型教堂；茶藝區一如料想，小型茶席、壺具，右側整櫃是私人收藏的陶藝品；休息區，毛森江放了一張行軍床，枕頭右手邊是音樂和音響，他走過去，熟練挑出一張CD，放起他最喜歡的日本演歌。

多年來，毛森江的形象始終如一：半灰半白的波浪式中長髮、棉麻質襯衫、粗框眼鏡，簡潔清爽而不失個人特色，和他的作品一樣，具極高的辨識度。

這種獨樹一格，既來自其特殊的設計美學——師法自日本建築師安藤忠雄的「清水混凝土」工法，簡約、冷靜、質樸，讓人一看就記得；也來自他發憤苦學的特殊經歷——從未受過系統性訓練，卻成為臺灣最具風格的建築人之一。這位業內聲名頗著，甚至帶有幾分傳奇色彩的怪才，三十三歲才從服裝轉進建築，為的是怎樣的追尋？

愛上建築的永恆性

少時清貧，初中二年級時為了分擔家計，毛森江進入成衣廠當學徒，二十三歲已經擁有自己的服裝公司。當時他和伊藤忠服裝株式會社合作，常赴日本

出差，對當地建築留下深刻印象，尤其喜歡教堂，為之癡迷。

「衣服一季就是一次流行，建築卻能存在好幾輩子。人之所以為人，是因為有記憶、有思考，而承載人們記憶和思考的是什麼？就是建築。透過建築，我們可以看見千年以前人的文化精粹、記錄今日生活軌跡。」毛森江愛上了建築的「永恆性」，永恆意味著偉大，為了偉大，值得起身而行。

毛森江拋棄以「季」為週期的成衣事業，於而立之年，大膽生涯歸零，重學建築。幾年間，行內行外、國內國外周周轉轉，充滿礫石與荊棘的路上，艱苦地來回盤桓。赴日本大林組營造、田中工務店修業，他重拾「學徒」心態，大量閱讀、手繪草圖、熟稔建材，請益、實作、試驗、請益、實作、試驗……等到進入成大建築系所旁聽時，已經超過四十歲了。

清水混凝土，承載生命記憶

毛森江「無論如何，就是要做個建築人」的篤定，很難不讓人動容。辦公室裡，數十筆記簿本整齊陳列櫃子裡，任一時間、任一內容，隨時想起隨時查閱，絲毫不紊亂。內頁字跡工整、分行齊一，簡直像數十年如一日地履行中學課堂作業般規整。這是多年來生活與學習淬煉的紀錄，裡頭每一筆畫，都是一路走來付出和努力的真情書寫。

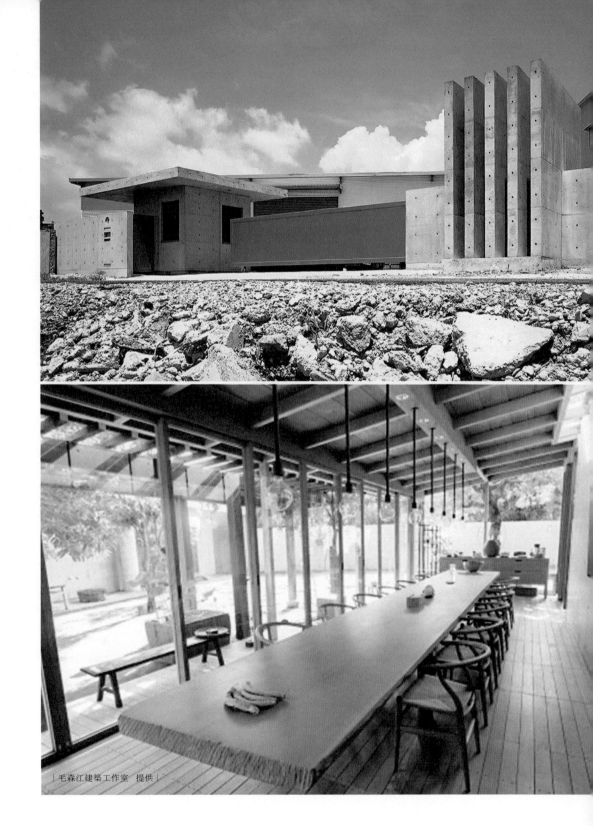

| 毛森江建築工作室　提供 |

走進辦公室就能讀出毛森江日常生活的軌跡：辦公桌上幾落圖書，從原文設計專書到近期財經雜誌，進門右側一張長桌擺放了模型和草圖。

受到安藤忠雄「人、建築與環境」觀念的啟發，毛森江同樣選擇需要嚴謹工法的清水混凝土作為基底，「我要做『記憶型』的建築，希望我的作品五十年後比現在更漂亮。」今日建築、明日古蹟，企圖讓自己作品從建材開始就和同行不一樣。清水混凝土是最原始、最真實的材料，兩片模板中間灌凝漿，沒有打底、沒有貼磁，反而不需多餘維護和修繕，保留更長久，這在張牙舞爪的花俏時代，無異是反諷：「你看現在臺北有多少危樓？多少建築需要定期保養？」他反問，正因為一開始就走最樸實的道路，且灰白基本色調永不退流行，更不易為屋主後代隨意拆除，造成環境公害。

從另一角度看，清水混凝土的素淨反而賦予空間暖暖內含光的生命力。置身其中，「建築」本身彷若無物，這份違和感本身就極其迷人。在毛屋、毛鏗等建築作品裡，人們目光停留之處是屋內長桌、長桌上陶器，或是長桌背後牆上吊掛著的藝術品。可以說，設計者最花工序的地方，卻是表面最難留心之處，虛實交替，表裡相依，無為有處有還無，這又是毛式建築另一絕倫之處。

空間與物件，虛實相應

「虛實之間相互轉換」是毛森江式的建築思考。他把建築切成「空間」與「物件」兩部分，空間指的是天、地、四面牆，物件指的則是擺放在室內的家具、居住的人和主人蒐藏的藝術品，他認為，設計者要儘量讓空間顯得「空

除了對多媒材的靈活運用，章格銘作品中
「不完美的美」深深吸引毛森江。

無」，好讓物件的特性更被察覺，而人生活在其中的軌跡，便是刻劃在建築裡的記憶。於是，就連空間中的物件，毛森江也挑剔了起來。

眾所周知他一向只使用原木，不油漆、不過度裁切，便是為了充分體會並且記錄厚重的歷史感。用了好多年的辦公桌前身就是塊枕木，連同躺在鐵軌上的歲月，已經被人們使用超過一百多年。一個世紀以前，火車轟隆轟隆從上搖晃而過，一個世紀以後，它輾轉來到臺南安平區辦公室裡，又和一位建築藝術家日日相依，浸染氣息，這正是「記憶型建築」的真諦。這也是為什麼，他如此推崇日本陶藝家辻村史朗的作品。這位國寶級藝術家住在奈良深山裡已超過三十年，每燒好一批陶器，便將其放置在自然環境中，任憑風吹、日曬，持續十年。十年內霜雪浸潤、歲月淬煉，這就是大自然刻下的美麗痕跡。

對毛森江來說，這是創作的最高境界，讓他想起谷崎潤一郎在散文集《陰翳禮讚》中提及的終極日式美學：陰暗中的美。因為不完美，反而更值得玩味。

尋找不完美

就是懷抱這樣追求，讓他在十多年前注意到章格銘的作品。一次會議中，毛森江看到一只青釉噴鐵鏽的陶器，「多媒材的鑲嵌非常精準，但是我很訝異，所有人都在追求漂亮、完美，怎麼有人故意破壞自己的作品？」毛森江心中起了疑竇：這位創作者是誰？他在想什麼？他為什麼選擇以這種方式呈

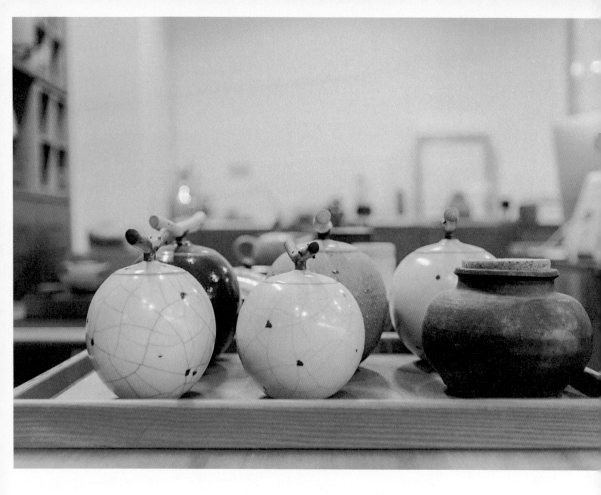

現作品？

「藉由陶器做到美醜共存、陰陽相對，和我的建築一樣，是在求平衡、相對的概念，這思維不得了！」

他又想起那令人著迷的日式美學精神，「不完美的美」放置到建築裡，或許是存有對上空無，濃縮到茶具中，是否就是追求極致完滿對上大刀闊斧的破壞？這兩者又可能產生什麼樣的對話？凝視著深褐色鐵鏽在清潤的釉面上劃下刻痕，毫不留情卻又不失端莊，毛森江端詳壺器良久，他知道，自己迫切想見到做出這件作品的主人。

他風塵僕僕沿鐵道線北上，下車後又跳上往金山的長途客運，花上大半天，終於見到了章格銘，當時，這位年輕的陶藝家還在小工作室裡守著未知的明天。面對這樣一位才

華洋溢的創作者，毛森江突然覺得自己有義務提攜後進，好人才不該埋沒在市場洪流中。於是毛森江決定出一份力，協助推廣章格銘的作品，為藝術家的心騰出空位，往後埋首創作就好，不需要有其他顧慮和負擔。

然而，二人合作的緣分卻在一段時間後畫下休止符，章格銘決定前進大陸市場，而毛森江對此想法則持保留態度。儘管兩人對發展上的意見相左，但並不影響雙方交情。如今，章格銘兩岸闖出一片天，毛森江則始終沒離開過臺南，持續埋首建築創作。

不計成敗，用生命去愛建築

立足於冷調的清水模之上，毛森江其實是個相當感性的人，時常和女兒促膝長談。他將一生使命寫在筆記本上，白紙黑字彷若鋒利刀刃，一筆一畫，都刨根究柢，直探靈魂盡頭：

「這個時代，你來了，
你做了些什麼？
你留下些什麼？」

矢志當「建築領域裡的藝術家」，毛森江將不少可能大展鴻圖的機會拒於門外。十五年前，他開始將承接建案鎖定在單棟住宅，不再將「建築」看

一本本手稿，詳細記錄多年來對建築、對生活、對世界的體悟。毛森江始終沒有忘記當年放棄大好事業，毅然轉行的初衷。

成單純的經濟行為，「這樣賺得少，可我不是建商，我只想當建築人，自由的建築人。」這是堅持，也是心裡話。遇到內心動搖，他會給自己一段時間沉澱，回溯四分之一個世紀以前放棄大好事業，毅然轉行的初衷。設計桌旁，毛森江以低沉嗓音為我們唸出，多年前寫給安藤忠雄信件的手稿：

「我用生命在愛建築，不在乎成敗，只想在臺灣能出現或留下我最尊敬老師的精神建築。我一直抱持學習老師的心，遍覽老師的書和一切思維，我有和老師一樣的歷程，我只有國中二年級畢業，一路走來充滿感謝。安藤老師，記得第一次在交大遠處看到老師的時候，我熱淚盈眶，真正的勇敢是看到自己擁有什麼，而不是失去什麼。」

「我一直提醒自己，能成為藝術家是非常幸福的事情，問題是，你如何面對藝術家喜怒哀樂和苦難的人生，最終得到這個時代認同？」毛森江把探問凝結在空氣裡。南臺灣的春雨綿綿密密地下著，打在路上、打在樹上、打在灰白清水模上，打在無盡光陰上，留下深深淺淺的水痕，那是時代遺留給後人的印記。

文・黃采薇

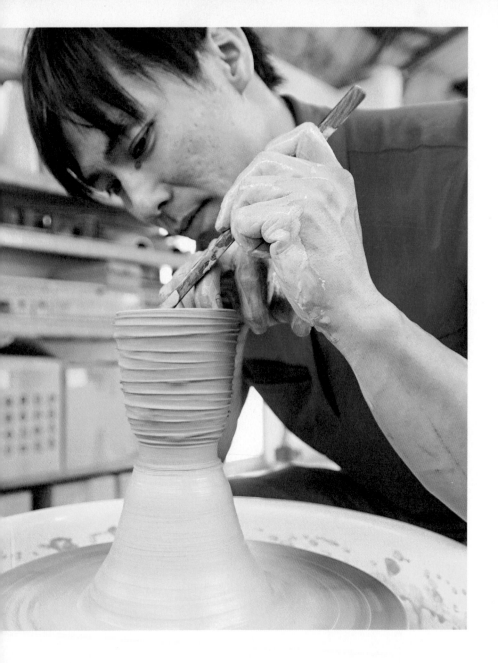

出世的作品，入世的靈魂●章格銘

章格銘一向思考的

從來不只是個人品牌的行內競逐而已。

除了藝匠的「技巧」，他同樣看重行銷和設計的「方法」。

這位天賦、努力兼具的創作者，

正一步步在打破臺灣人對於工藝認知的框架。

車
行臺二線上，耳畔呼嘯而過的是四月海風，春日晴朗，波光粼粼的海岸線是大自然給予訪客的慷慨回饋。到了金山，順著指示，右拐將車開上小山坡，章格銘的工作室就在五分鐘路程之外。

十五年前，二十八歲、工作室已經成立三年的章格銘，從潮溼的北投搬到更多雨的金山，遺世而獨立。大概是將這離群索居的清寂感注入了創作中吧，章格銘的陶藝作品，隱然有股日式侘寂（wabi-sabi）的況味：溫潤的青釉中鐵鏽一點，時光凝鍊，歲月刻痕；敦厚的陶土總能燒出粗啞沉鬱的壺面，頂著一身古樸氣息，在這追求完滿的塵世間，以原生姿態昂首天地，自賞風采。

比起觸不可及的遠大理想，此刻的章格銘卻更願意暢談低潮時期的苦悶，以及每個當下具體

應該「怎麼做」。許多藝術家言談間盡可能迴避的商業字眼，對他來說卻一點都不是禁忌。作品如此鶴立雞群、出塵脫俗，思路卻明快俐落、擁抱俗世眾生。要尋找章格銘，看來得從回溯一位陶藝家的自我修練歷程開始。

玩藝術，不能窮

章格銘多次採訪和分享常環繞著這幾段經歷：少年時期對於物質匱乏的恐懼、青年階段對於自我定位的懷疑，面對市場不留情面的檢視，他親近、警醒，愈挫愈勇，為尋找理想現實間的平衡尋覓、衝撞，最終破繭而出。

大學時擔任學校陶瓷工廠幹部，站在管理階層高度，他早看清楚藝術的現實面：每一次扭開瓦斯、每次開窯、用火背後，都是成本。「還沒畢業，我就已經開始接觸職場文化了，」這

質和他的手拉作品，不分軒輊。

作品，連自己都認不得

是每位立志走上陶藝之路的藝術系學生不得不面對的現實。一回，他到系上學長家作客，碰巧聽到學長和太太討論，近日將有客來訪。朋友不遠千里而來，夫妻倆自然相當開心期待，可聊著聊著期待心情竟轉為無奈，因為獨立創作的學長當時阮囊羞澀，連招待友人好好吃頓大餐的錢都拿不出來。聽著兩人商量該向誰借錢款待貴客，窘迫氛圍在章格銘記憶裡烙下深深刻痕，他暗自發誓，以後絕不要過這種生活。

一位非科班出身的阿姨，只要經過適當訓練，就可以輕易以機器取代他最引以為傲的拉坯技巧，這簡直太打擊人了！同樣是拉坯，有血有肉的人怎麼拚得過不用吃喝的機器？好不容易收起挫敗心情，章格銘重整旗鼓，決心放棄大數策略，靠著精緻化突圍。於是他將幾件得意創作送到鶯歌陶藝店寄賣，以手藝直接迎戰消費市場，賣不賣，一句話，就看有沒有人客賞臉吧。

沒有富爸爸的孩子凡事得靠自己，而說到做陶，章格銘確實有幾分本事。他是同學眼中的「拉坯機」，手藝精湛、活力無窮，一天可以拉出三百個一模一樣的手拉坯。然而有一次到工廠參訪，他見到一位年長阿姨以模具製陶，短短八到十小時，竟然可以拉出五百個！且品

等待結果揭曉的過程總是忐忑，章格銘三不五時就喬裝成遊客站在櫥窗外打量，其實是想知道東西究竟賣出去了沒有。店裡陶藝品何其多

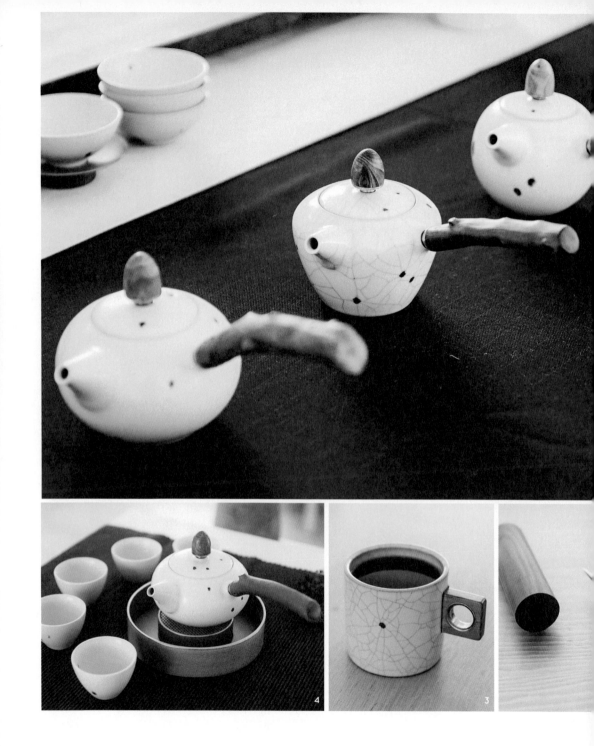

章格銘大膽將不鏽鋼與木頭納入創作，融入自我風格，成就獨特的章氏作品。
1. 各式茶壺。 2. 木柄不鏽鋼茶鑽。 3. 汝窯風馬克杯。 4. 不鏽鋼壺承。

即使是不鏽鋼小茶罐，仍需經過多道打磨工序。

啊，看了好多眼，確定作品已不見，他才懷抱著輕鬆心情，大步踏入店內。沒料到室內繞了幾圈，卻愈來愈心驚，原來作品根本沒賣掉，還好端端擺在顯眼位置，只是窗外的他認不得——原本以為自己的創意巧奪天工，可擺在成堆「陶器叢林」中，竟然黯淡無光到連創作者都不認得。

這次打擊，讓章格銘連續失眠了幾個晚上。帶

著重重困惑，章格銘來到已在業內打滾多年的學長面前虛心請教。他想知道，眼前的局該怎麼破？學長給了「開示」：要客人買帳，首先，得讓來客走到作品面前願意拿起來仔細端詳，其次，看到價格後，能夠接受。「而當時的我，連第一關都過不了，」前輩的提醒，猶如在章格銘心中投下震撼彈。

劫後餘生，他陷入深深的沉思。所有對於創作的認知都被打破了，百廢待舉，可眼前一片荒蕪，向前走，又能去哪裡？

親近大師，反轉創新

也就是在這段時間，經由長輩介紹，他結識了當時剛歸國的知名藝術家許偉斌。十多年過去，談起第一次在展覽中看到許偉斌的作品，章格銘的表情仍猶如當初那個黑暗中摸索多時，陡然遇見光亮的少年：「他的創作像一把鑰匙，插進我的腦袋，然後轉開。」

轆轤轉動時，拿木片在坯土表層刮出紋路，隨著紋路疏密不同，成品各有精采，這也是章格銘的獨門絕活。

許偉斌對於媒材特性掌握之精準、創意之大膽，刺激他為多年美術科班的學習歷程做了總檢討：臺灣的美術教育太過僵化，老師臺上教，學生臺下聽，缺乏質疑和互動。離開校園走上專業創作之路後，又往往陷入貪多嚼不爛、自我感覺良好的泥淖，「舉例來說，釉藥有成千上百種，為了不輸人，我什麼都學，卻從來沒有思考如何建立風格，毫無辨識度，才會隔著窗連自己的小孩（指作品）都不認得。」

風格是競爭力的開始，沒有風格則難以立足。抱著崇敬之心，他爭取到許偉斌大師家住了好幾個月，以半學徒的身分近身觀察大師的日常。結果，又是一次震撼教育，許偉斌連小小生活細節都足以令他驚嘆。從起床開始，無時無刻不在實踐自己的藝術理念，「連如何打掃庭院都自有主張」。

許偉斌的複合媒材創作不僅為章格銘指出一條新的創作方向，甚至連媒材與人之間的關係，都重新被定位。「每一種材料都有其屬性，這

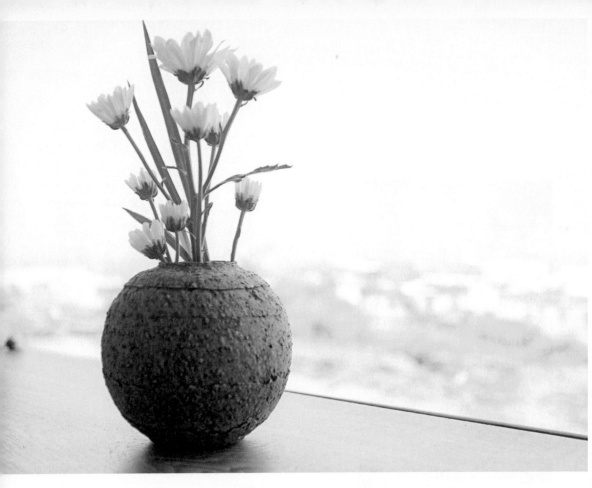

不該成為創作者的框架，」他舉例，白瓷美而易碎，可以成為很典雅的擺設品，卻不適合做成筷子；同樣，即便鎮日與陶土為伍，若要做一只果汁杯，為了呈現出飲料的美麗色澤，選擇玻璃就遠比陶適合……深入聆聽素材的優勢與限制，章格銘不再僅僅把自己定位為「陶藝創作者」，他將木頭、金屬也納入創作菜單，開始打造全新作品。

雙品牌策略，兼顧品質與產量

提起章格銘，多數人首先浮現腦海的，可能是青瓷為身、漂流木為把的茶壺，因為熱銷成為他的標誌性創作。但身為陶藝家的章格銘還有更深入的技法鑽研，例如轆轤轉動時拿木片在坏土表層刮出紋路，直刮、橫刮，隨著紋路疏密，成品各有精采，凝鍊厚重的氣質始終是作品的共同語言。尊重媒材原貌，更能體現出創作者多年浸潤和自省。

事實上，出道日久的他早已發展出雙線品牌策

略。章格銘將操刀設計、監工的大眾品牌命名為「迷工造物」，配合機器輔助量產，使陶藝之美得以進駐更多尋常人家。親自手拉坯的作品，則一律底座簽上自己的姓「章」，被買家稱為「章字款」創作。

章格銘不諱言「迷工造物」會借重模具完成部分流程，「在不影響品質前提下，如果藉由模具輔助能讓效率提高，為什麼堅持手拉坯呢？」他將自己定位為「迷工造物」的研發者，不將時間精力花費在重複勞力上，兩條產品線涇渭分明，得以兼顧了品質與數量。近幾年內，「迷工造物」和「章字款」同時西進中國大陸市場，工作團隊從四人成長到二十六人。漂亮轉身，讓我們在回首陶藝之路時，很難忽視他在品牌經營上的精到與聰明，設計、行銷、定價，每一分力氣拿捏得如此恰到好處。

「工藝」概念需要全面翻轉

他賦予工藝家、設計師、藝術家，三種「泛美術人員」截然不同的意義：工藝家看重為材料負責，追求技術上臻至化境；藝術家為自己負責，考量主觀的、純粹的美；相較之下，設計師則更像專業服務業，得全心全意為使用者著想。章格銘自認三者兼具，因時制宜，隨時切換角色：進入茶具市場時，他潛心浸淫茶文化，陶壺要能保溫又不燙手，形狀則以圓形為優，以配合華人酷愛圓滿、務求和美的民族性，這是設計師的分內之工；而舉辦個人特展時，他就卸下設計身分，展現工藝家和藝術家的靈魂，以作品呈現這些年來的所思所感。

回應品牌策略，在「迷工造物」裡，他是設計師兼技術支援，以優化顧客使用經驗為最終依歸；回到簽名的手拉坯作品「章字款」，他就是專心致志、追求極上技藝的工藝家。

他強調，工藝的核心不在事必躬親，而是讓成品說話，能以美打動人，就是好作品。依照「八二法則」，他將「迷工造物」作品大部分製程交給模具或機械，以空出來的時間心神

創造每件作品的特殊性。所以細看成品，雖然模具生產的素坯形狀一致，可開片後的釉裂、漂流木的紋路，乃至冰裂紋上鏽鐵落點形態都各不相同，使得大量產製的作品依然能保有特色。

運用最有效率的方式，做出成功率最高的作品，唯有這樣，才能讓臺灣工藝脫離「勞力密集產業」的困境，進而遠銷海外，發揮影響力。

原來，章格銘思考的從來不只是個人品牌的行內競逐而已。這也是為什麼除了藝匠的「技巧」，他同樣看重行銷和設計的「方法」。如同許多人第一眼看見其作品時感受到的詫異與驚豔：將斑駁鐵鏽與溫潤青釉結合的獨特思維到底是如何產生的？這位天賦、努力兼具的創作者，也正一步步在打破臺灣人對於工藝認知的框架。

文・黃采薇

（上圖）北海岸美麗山景成為藝術家避世創作基地。
（下圖）依「八二法則」，章格銘將「迷工造物」作品部分製程交給模具或機械，以空出來的時間心神創造每件作品的特殊性。

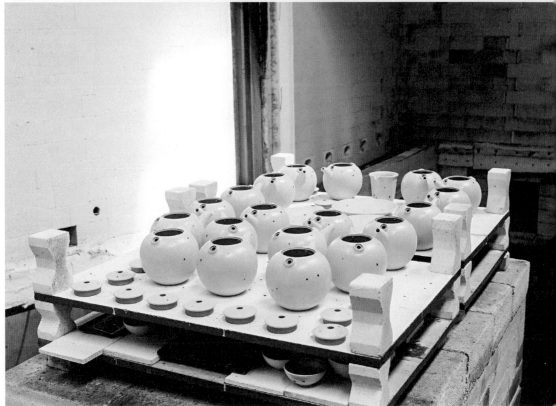

廖寶秀 × 陳念舟

一位是眼界高超的器物研究家：一位是集結多重角色於一身，卻在短短數年間，以銀壺作品驚豔兩岸的工藝創作人。廖寶秀與陳念舟的交會故事，帶我們看見茶文化進入生活的至美境界。

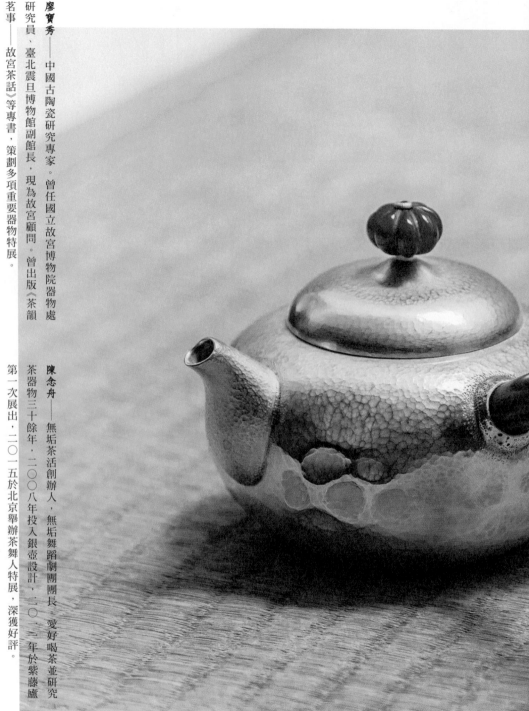

廖寶秀——中國古陶瓷研究專家。曾任國立故宮博物院器物處研究員、臺北震旦博物館副館長，現為故宮顧問。曾出版《茶韻茗事——故宮茶話》等專書，策劃多項重要器物特展。

陳念舟——無垢茶活創辦人，無垢舞蹈劇團團長。愛好喝茶並研究茶器物三十餘年，二〇〇八年投入銀壺設計，二〇一二年於紫藤廬第一次展出，二〇一五於北京舉辦茶舞人特展，深獲好評。

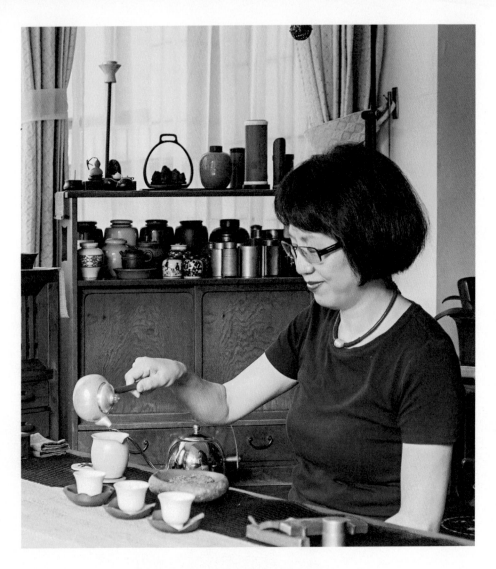

百鍊千錘，器由心生・廖寶秀

「汝果欲學詩，功夫在詩外」，
器由心生，
作品顯揚的是它的主人，
反映了作者日常生活中的
愛物情趣、美學涵養，及悠然心境。

一

方茶室的窗景，斜對著故宮至德園，邀來春櫻柳綠的四時流轉，到廖寶秀家喝茶，真的是一種享受。

傍晚，天色將暗未暗，空氣中散發著醉人茶香，廖寶秀以奇古堂的朱泥小茶壺沖泡東方美人茶。「咦？今天這茶沒有平常來的香啊。」原來茶湯受到氣壓影響，雨天、陰天或晴天，品嚐起來都有不同的滋味。

廖寶秀從小家裡就喝茶，大學時跟著同學泡茶藝館，以往她從故宮研究室下班後，也習慣先泡一壺茶、歇息品茗，有時喝完，杯底香氣依舊襲人，讓她幾乎忍不住召喚同事前來分享。

文創須有文化做根基

作家張曼娟曾說，癖好是一種執著，需長久的投入及時間的累積，終究成就了個性的塑造。清代張潮的《幽夢影》中也有這樣的名句：「花不可以無蝶，山不可以無泉，石不可以無苔，水不可以無藻，喬木不可以無藤蘿，人不可以無癖。」廖寶秀因為研究上的專業需要，加上陶瓷器在生活中應用最廣，於是將使用和收藏陶瓷器物，當成一種學習，也視為愛好享受。很多人以為她歷來看過這麼多名家的壺，不管喜不喜歡，若是買一把留著，必定賺翻了；廖寶秀卻堅持，收藏的原因必然是自己喜歡、覺得好用，才是最重要的。

（上圖）廖寶秀家窗景正對著至德園。
（下圖）廖寶秀曾擔任故宮前院長秦孝儀祕書18年。
圖為其親贈墨寶。

「以前念大學時，也自己燒陶的。」廖寶秀說，雖然她未從事創作，但做研究必定要親自涉略，舉凡茶器、碗碟、花器與陳列裝飾，都要真正摸過、用過，才能懂得「眉角」。以器物的造形來說，「經典造形為何能夠流傳好幾代，必然有其道理，絕非只是好看。」她拿起手上的一個造形簡潔的撇口茶杯說，或許直口、斂口茶杯也好看，但撇口杯緣能與嘴唇完全貼合，拿起來又不燙手，方方面面都周全才能稱為經典。

除了古陶瓷之外，廖寶秀對於金銀器也有研究，因為一個時代的風格會反映在不同材質的器物上面，像唐代的陶瓷造形、紋飾，也同時出現在金銀器之中；有時造形沒變、但用途變了，像陶瓷花器是從早期祭祀的青銅酒器而來，經過廖寶秀仔細爬梳一代代發展脈絡，可以發現古人早就有文化創新的思維。

「深入認識傳統文化，才能站在巨人的肩膀上跨越與創新。」廖寶秀說，故宮早在一九八四年秦孝儀院長時代，即率先提出「藝術生活化、生活藝術化」的概念，後來林曼麗院長提出「Old is New」更互為呼應。這些年她除了前往中、日、歐美各地的瓷都產地和知名博物館造訪交流外，也在故宮的文創設計課程擔任講師。廖寶秀認為，做設計的人真的應該多來故宮上課，文創必須有文化的根基，否則靠著憑空想像，極易踏空。就像她看過一個新式茶壺的造形，是將香爐加個把手和蓋子拼湊而成，感覺十分突兀，很難產生共鳴，不夠雋永的設計只能夠流行一時。

如詩如韻，華麗又不失優雅

談到無垢茶活的銀壺，很少誇讚或為人背書的廖寶秀，坦言十分欣賞陳念舟的設計與創作態度。廖寶秀說，所謂相由心生，喜歡或是討厭一個人，都寫在表情上，器物也是一樣。一般金銀器總讓人感覺較為奢華，陳念舟的壺，卻將金屬、木與石三種不同材質結合的非常協調，如詩如韻，華麗又不失優雅。她初次到紫藤廬觀賞陳念舟的銀壺特展時，光從外觀就令她十分喜愛。

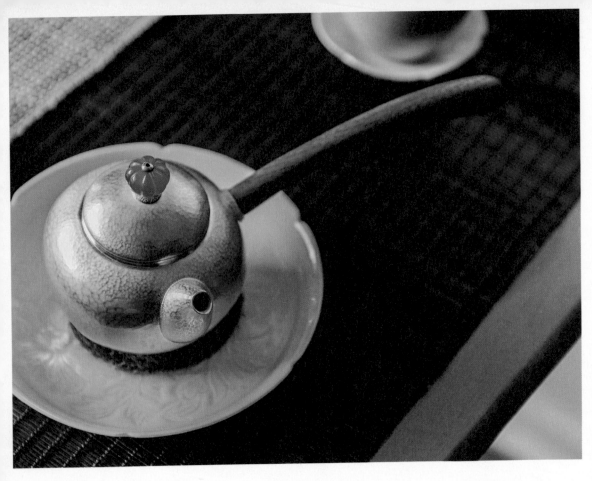

在廖寶秀眼中，陳念舟的銀壺雅致不俗，美學表現上豐沛卓然。

身為古陶瓷專家，廖寶秀談起銀器的歷史如數家珍，她說金銀器在唐代是很盛行的，唐朝的十六湯品中曾經提到：「湯器之不可捨金銀，猶琴之不可捨桐，墨之不可捨膠。」宋徽宗所寫的《大觀茶論》也談到「瓶宜金銀」，藉由現代科技測知，那是因為銀離子可改變水質，讓水質變得甘甜之故；此外，因為銀可以測毒，古人也常做成酒瓶，用以防身。

但是畢竟銀器屬於稀有貴重金屬，加上到了明代，受士大夫觀念影響，社會風氣較保守樸素，提倡茶器以砂壺為上。反倒日本因為本身產銀，一直

保留了使用銀壺的傳統，在中國或臺灣則愈來愈稀少，工藝漸失傳。

廖寶秀認為陳念舟的銀壺設計有幾處難得的地方。其創作的第一把煮水壺「適出」，提把的部分形似四方倭角瓶，典雅又好握；造形從傳統中變化衍生，同時與手指貼合，符合槓桿原理，注湯的力道很好控制。在壺嘴的部分，不斷研究與修正，做出所謂「回流」，即倒茶不留口水的設計，一如宋徽宗的《大觀茶論》所談到，「小大之制，惟所裁矣。注湯害利，獨瓶之口嘴而已。嘴之口差大而宛直，則注湯力緊而不散；嘴之未欲圓小而峻削，則用湯有節而不滴瀝。蓋湯力緊則發速有節，不滴瀝，茶面不破。」

另外一把名為「廣納」的壺，壺蓋部分的創新設計，也讓廖寶秀相當讚許。陳念舟在壺蓋的地方加入注泉口的設計，鈕上開窗不必掀蓋即可注湯，並附有隱形的鎖蓋，出湯以手持單把木柄，不必擔心壺蓋掉落，設計巧妙而體貼，充分展現愛茶人因感同身受而不斷鑽研創新的精神。

廖寶秀覺得，一般銀壺令人較有距離感，陳念舟以木頭的溫潤調和金屬的冷硬，已屬高招；再加上選用瑪瑙、珠玉等石材，經過雕刻琢磨，安在壺蓋上，有如夜空中的星辰，頗具畫龍點睛之效。她繼續剖析，為什麼整把銀壺看起來雅致不俗？主要是其工作團隊極具耐心的在壺身錘打出如雲根雨線的細密紋飾，降低了銀的亮度。同時運用日本的鍛鎚技法，但是在捶點之間又有不規則的紋點，靈感得自臺灣珊瑚礁的海蝕洞，或波濤海湧之

靈感，和日本銀壺中規中矩、一板一眼的工法比起來，更加自然活潑且富美感層次，在美學表現上堪稱豐沛卓然。

汝果欲學詩，功夫在詩外

談到與陳念舟銀壺的緣分，廖寶秀說，其實最初的因緣是與陳念舟的夫人、舞蹈家林麗珍同時擔任故宮文創研習營講師。當時她對於林麗珍以身歷其境的示範，打開學員的感官覺知，甚為讚嘆；而她第一次見到陳念舟也不是先看壺，而是談杜鵑花盆景栽培與景觀設計。她覺得這對賢伉儷就像是古代的文人，正所謂「汝果欲學詩，功夫在詩外」，器由心生，作品顯揚的是它的主人，反映了作者日常生活中的愛物情趣、美學涵養，及悠然心境，是以作品絲毫不見匠氣。

廖寶秀認為，從陳念舟身上，她看到「美」不只是欣賞而已，必須實地與生活扣合，只有使用方便，底蘊深厚的美感，才是能令人反覆摩挲品賞玩味的作品。而「創新」則必須具備敏銳的觀察力，潛心專注研究所有質材事物，再適當修正改造，靈活運用構想與巧思。陳念舟始終虛心廣納意見，追求完美、毫不妥協的精神，的確非常值得年輕工藝家學習。

文·駱亭伶

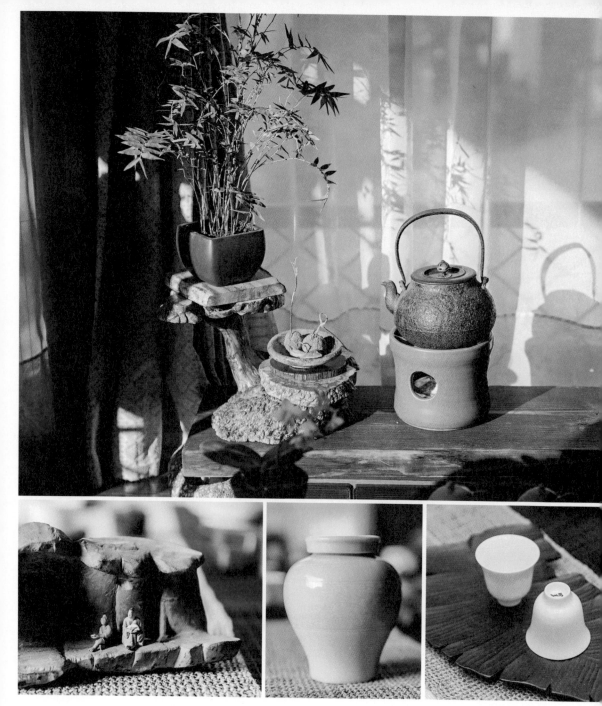

廖寶秀認為，「美」不只是欣賞而已，必須實地與生活扣合。

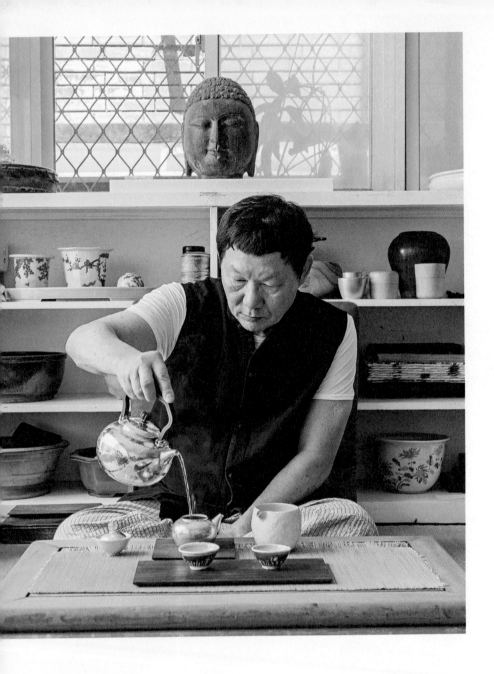

讓茶文化走入生活・陳念舟

對陳念舟來說，
製作銀壺最大的樂趣在於不斷深入了解材料，
挖掘優質又珍奇的元素運用在設計上，
透過組織加工到最後看到成果，
那種成就感是沒有經歷過的人無法體會的。

在日本，因為豐臣秀吉喜愛金銀茶器，王公貴族爭相仿效，促使銀壺在日本傳統茶器物中佔有一席之地。在中國，不管是從一九八七年法門寺地宮出土的大唐金銀茶器，以及詩人杜甫的〈少年行〉：「馬上誰家白面郎，臨階下馬坐人床。不通姓氏粗豪甚，指點銀瓶索酒嘗。」都可以想見當時使用金銀器，華麗又豪放的品茶與飲酒風貌。

然而銀壺器在臺灣一直未有普遍深厚的工藝傳統，多年前，陳念舟因喝了銀壺的茶湯驚覺其甘甜，進而全力投入銀壺的研究製作，而今卓然成家，備受兩岸行家矚目。從一位園藝與景觀藝術專家，到跨足銀茶器設計製作，這看似風馬牛不相及的兩條路到底是如何搭建起來的？

走進陳念舟位於永和的家，一眼望去大片木質地板上家具極少，玻璃窗景引來城市邊緣的山色，炭爐旁是一方榻榻米茶席。陳念舟說，每天一定要有一個時間安靜下來喝茶，即使半小時都好。「那是讓老婆指導的時間，很珍貴、很重要。」

青春歲月，預留人生伏筆

陳念舟愛上喝茶可溯至三十年多前，那時他才新婚，與創辦無垢舞蹈劇場的舞蹈家林麗珍住在碧潭邊上。新店是文山包種茶茶區，處處是茶園，包種茶湯的甘甜讓兩人養成了餐後品茗的習慣。當時臺北還沒有茶藝館，他們住的日式老房子有花園、窗臺，林麗珍總是剪下陳念舟栽植的茶花往茶桌上一擺；好景、好茶，加上充足的茶食備糧，吸引了臺北一幫單身文藝青年，如周渝、柯一正、虞戡平等，眾人高談藝術理想，以茶代酒，聊到東方發白，有時甚

至倒在榻榻米上和衣而眠。

那段人生最純粹的青春歲月，彷彿喝茶就能飽，看一眼碧潭山水便壯志滿懷，人生軌跡已預留伏筆。不久周渝的紫藤廬開張，而陳念舟與他的壺器設計則轉了個彎，在專業領域習藝修練多年，天命之年才浮上了檯面。

｜無垢舞蹈劇場　提供｜

（上圖）陳念舟是杜鵑花育種專家，曾培育許多稀有品種。（下圖）陳念舟與林麗珍的愛貓。

童年時光，工藝啟蒙

在陳念舟的回憶中，童年是紅色的。或許跟曾歷經戰亂舉家遷臺有關，他是家裡的小兒子，母親喜歡讓他穿上代表吉祥的紅衣服，隨身配戴一塊保身的老玉。家中有很多從上海帶過來的老家具，從小陳念舟就與上一個世代工匠手

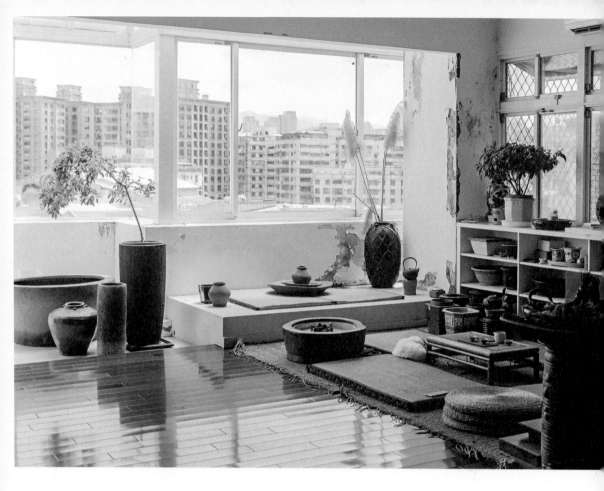

藝作品有一份親，這些生活器物的美麗線條，帶來視覺的慣性與記憶；幼年時期的耳濡目染，為日後美學的鑑賞品味奠定了基礎。陳念舟也因為從小就看過上好的做工，一路上有機緣遇上老器物就會盡力去蒐集。

陳念舟從小學開始就非常喜歡美術、勞作課，經常代表學校參加全省的比賽。而影響其實作能力有兩個很重要的人，一個是他的二哥，另一位是教他種花的黃爺爺。

在物質貧乏的年代，大他十來歲的二哥，常自己動手做些小玩意送給女朋友。當時美工材料取得不如現在方便，陳念舟父親的學生有修飛機的，不時帶來從機上拆解下來的報廢零件，其中飛機窗戶片就是壓克力玻璃。陳念舟看到二哥以銼刀刻出造形，再用砂紙和牙膏盤磨、擦亮，變成一個精巧的心型或方嘴梗犬的項鍊墜子，簡直像魔術一樣神奇。

沒想到他跟二哥要材料，卻很小氣地只給了一

｜攝影 王錦河｜

小塊。當時小學四年級的陳念舟發現透明的牙刷柄似乎可用，於是模仿工法，做出了小玩具與小首飾，且顏色紅紅綠綠的更為漂亮，連二哥都回過頭來向他討。回想起來，那是陳念舟第一個帶有創意概念的作品。他認為自己應該有著工藝的天份，但若不是有人在身邊帶著他學習，或許也不會走上這條路。陳念舟談起這位壯年早逝的二哥，仍十分懷念。

在學齡前，家裡還來了位很特別的黃爺爺。當時陳念舟的父親任職陽明山管理局局長，為尋找公園景觀專才，多方打聽，輾轉知道了前上海黃家花園的主人，中國近代的園藝大師黃岳淵，陳念舟的父親把這位老先生從香港接到家裡頭住，由於當時陳念舟年紀還小，家裡不許外出，一老一小晨昏相伴，黃爺爺又非常會講故事，小學二、三年級開始學種花，在黃爺爺的指導下，練習如何把花種得端正，不偏不倚地在花盆中央。「小孩子做些有規矩的事情，挺好的，正是眼手合一的訓練。」

熱愛喝茶與舞蹈的陳念舟和林麗珍，攜手創辦無垢舞蹈劇場、無垢茶活，是從生活中修練進而淬煉人文美學的最佳範例。

無心插柳，跨足景觀設計

高中時，愛好園藝的陳念舟很自然就讀農業學校，天生好動的他也是籃球選手，原本的生涯規劃是一畢業先去當兵，然後去考南美洲農耕隊，因為當時臺灣海外農業技術支援的待遇非常好。沒想到在文化大學舞蹈科擔任籃球教練時，認識了林麗珍以及一群文大的同學好友，當時林麗珍已經當起了同儕之間的小老師，有一個非正式的小團體，年輕人在一起玩得開心，他突然不想那麼早去當兵，在朋友的慫恿下轉而報考臺北體專，打消了出國計畫。

畢業後，陳念舟與林麗珍結婚，展開杜鵑的栽培園藝事業，在安坑有一個自己的苗圃農場。

開始涉足景觀設計完全是無心插柳。當時，他的室內設計師好友接了一個別墅案，但戶外景觀設計部分業主一直不太滿意；好友想到陳念舟將自己農場環境整理得很漂亮，找他來幫忙。想不到陳念舟跟業主很能溝通，彼此講的話一聽就懂，其實他當時連設計圖都還不太會

畫，卻憑著一股勁挽起袖子就投入了，這才發現箇中學問極深，只好一邊接案工作，一邊赴日本學造園設計，這跟他後來投入銀壺設計的情境頗為類似。

「景觀設計是將園藝栽培的素材運用在景觀環境中，難的不是設計，而是在執行過程如何整合，跟各種不同專業領域的人一起工作。」譬如在院子的截點，要放上適當點綴的裝飾物，有時是雕塑作品，有時是棵漂亮的樹，或一盞特別的燈，講究整體美學風格的表現。也因為不斷嘗試布署與選放素材，使得陳念舟的眼力與手上的工夫一直在提升累積，這對他日後設計銀壺在尋找素材、組織整合工作團隊上都有很大的幫助。

從愛喝茶，到第一支銀壺誕生

另一方面，在工作之餘，陳念舟因為喝茶發現茶具的可愛。愛喝茶的人腦子裡都想要一隻宜興壺，當時貴陽街有家很有名的貴陽茶莊，王

陳念舟認為，茶器物是大人的玩具，
精神生活的要角。

老闆經常從香港帶壺進來，一支宜興茶壺價值不斐，陳念舟總是設法在自己的能力範圍內盡量去蒐集，甚至手上已有不少清朝的名壺，但漸漸地這些壺已無法滿足自己的需求。

陳念舟本身工程設計的背景，使他在造形之外，更在乎實用功能，他隱隱約約感覺以前作壺的師傅似乎是不喝茶的，用起來就是不稱手，即使是出自宮廷中的紫砂壺也並不好用。

大概十二年前，陳念舟為一家大陸的休閒產業擔任景觀規劃顧問，利用週末驅車去宜興，設想出喜愛的造形，自己畫設計圖，請當地師傅製作。陳念舟訂做三、五支壺，結果對方卻做了二、三十支。再深入了解，製作宜興壺的紫砂、朱泥、段泥等上好的材料，在七〇年代就斷礦了，「沒有好的材料做不出好壺。」加上天高路遠，主客觀條件掌控不易，最後終於無功而返。

後來臺灣流行以日本的鐵壺煮水，偶然的機會他接觸到日本的銀壺，陳念舟發現確實大大提

升了水質。但日本茶道精華在於抹茶道，銀壺用於煮水，出水口徑較大，造形意境以及使用機能上用來沖泡臺灣茶並不合用。周遭的朋友知道陳念舟有意研發銀壺，積極敲邊鼓，二〇〇九年周渝伉儷邀請他隔年到紫藤廬開銀壺展，當時陳念舟還不知銀壺製作的難度，沒多想就答應了。卻整整一年，一事無成，不得不再延期一年。

製作銀壺遇到的困難，在於沒人可以教。銀壺雖然起源於中國，但幾近失傳，而日本傳統工藝皆為世代家傳，他數度飛到日本求教，皆不得其門而入，只能到知名的東京銀器參加銀杯製作的體驗課程。當時敲打完杯子之後，先用玻璃杯盛裝果汁，然後再倒進銀杯裡做比較對照，陳念舟喝完嚇了一跳，果汁進了銀杯後，口味有極大的變化，由於陳念舟平常不抽菸、不酗酒，味覺敏銳，更確立了非要把銀壺做出來不可的決心。

回到臺灣後，他真是拚了老命，將朋友的日本

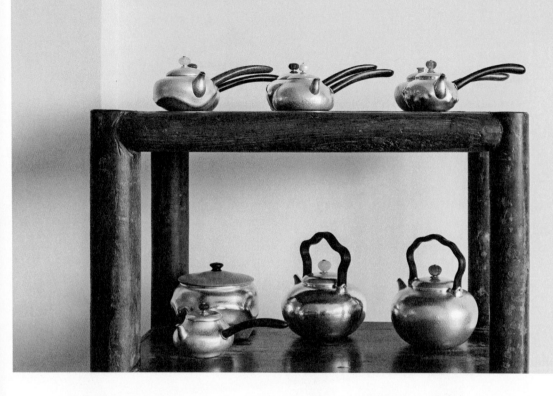

銀壺拿來一一拆解，仔細研究壺器錘打鍛造的痕跡，學習施工技法，並加入自己的想法加以改良。他一路帶著幾位年輕朋友跌跌撞撞的摸索，終於在二○一一年十月，交出了五支銀壺。

雖然以現在的眼光來看，陳念舟覺得那五隻壺還不算成熟，可是那次展覽，卻打破了紫藤廬歷年的展售紀錄，各方預定銀壺的訂單蜂擁爆量，陳念舟花了整整兩年的時間消化訂單，交出自認為品質毫不妥協的作品，「身為一名工藝從業人員，必須要有不原諒自己的決心。」

陳念舟坦言，那兩年過得辛苦，主要是因為人員的變動，最後他重整合作班底，透過好友如輔大應美系陳教授介紹優異的專業人才，整合為生命共同體的工作夥伴，給予優厚的報酬，目前有近十位穩定而成熟的專業人員，能夠在他的要求之下，符合設計的準則，共同討論研發，全心投入。

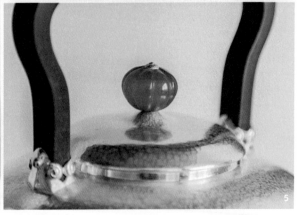

2015.8.8.颱風.下雨天.在家悶得慌
閒得手隨筆何如?有感方鋪紙計.
否則亂畫等於白搭!
互想老爸如淘壺的敗金.有
求必應.雖悟是天下第一茶
因此完敗金.作了一文
隨手塗鴉. 合舟

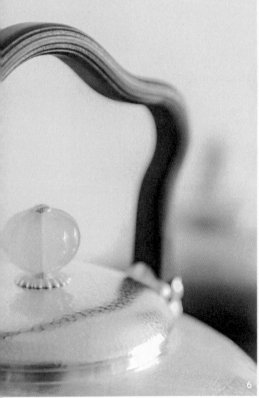

銀壺從發想到完成得經過以下工序：**1.** 生活、旅行中每有靈感，信手畫下草圖。**2.** 徒手繪入1：1的概念性草圖。**3.** 將原始草圖轉為電腦3D圖，細部討論，定案，並預見成果。**4.** 選擇品質最好的金銀料，鍛錘的壺身用999的銀，鑄造的壺嘴以9999銀，以手工鍛錘技法，將壺品成型，並做質感處理。**5.**、**6.** 壺器零件的設計製作，有壺嘴、提樑基座、單柄基座、壺鈕座、飾物等。

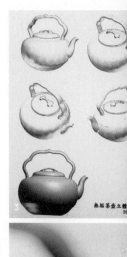

熱瓶茶壺立體[...]
2018[...]

工序繁複，精益求精

一隻小小銀壺的製作程序繁複而精細，首先得畫出草稿。第二步是模擬3D圖，包括壺身、把手、旋鈕等小零件，甚至用3D機列印出來，落實地看效果與感覺。第三進入製作，將板料也就是一塊幾十公斤的銀磚壓成銀版，裁切成圓板狀的原材。第四是鍛錘成形，除了造形之外，很重要是壺面質感的表現，還有各種不同的肌理與細節。

接下來是壺嘴的設計與鑄造，為何壺嘴要用鑄造的？因為壺嘴若以手工錘鍛難度等同於製造一隻壺身，時間成本過高，所以壺嘴以製作小零件的方式，蠟模鑄造後加以細部修整。第六就是木作的部分，單柄的製作需選用比重高、

木紋美的合適木材。提樑部分工法不同，要用木片夾疊積成的曲木，經切錘修磨方成形。第七是壺紐的選材與製作。所有零件都到齊了才開始建構焊接，安裝基座，焊接壺嘴，最後親自安上茶壺的單柄，整個流程精密繁瑣，多達十三項，因此必須有一個工作團隊各司其職，而設計、繪圖、選材、監製則由陳念舟親自執行。

陳念舟所設計的銀壺為何受到許多愛茶人認可？首先是銀壺本身能夠改善水分子，壺體釋出的銀離子，使得水分子變細而能快速穿透茶葉，把茶葉的精華都給萃取出來，同時銀壺的導熱、聚熱效應，使得茶湯的韻、香與回甘更上層樓，充分發揮茶的特色，即使一般人也可以泡出好喝的茶。

由陳念舟所策劃，結合茶器物、肢體與古琴音樂的「茶舞人」表演，展現無垢茶活將品茗融入生活，成為安定、愉悅的精神元素。

經過拋光、加溫氧化、著色細修後，即可溫情擦拭，包裝入盒。

其次，在於陳念舟以工程設計背景改造提升茶壺的實用機能。他認真研究中國與日本相關的壺器，在銀壺的形體上，師法五代長沙窯的「綠釉單柄壺」，輔以現代科學觀來思考單柄壺的設計。陳念舟認為變化造形是容易的，但銀壺的設計最重要不在外形，必須是真正用來喝茶，而非玩賞的壺。器物的核心是流體力學、人體工學以及槓桿原理的應用整合，所以壺嘴的出水絕對不會流口水，茶桌上不必擺塊

殺風景的潔方巾，他稱之為「回流」。此外，還要注意單柄的手感舒適度，適當長度的輔助著力，才能舉重若輕，拿起來稱手。

最後是尋找各種材料，加以適當的組合。靈感創意取材自臺灣的山川地理與人文風景，造形雅緻極俱人文味道，並且不斷精益求精，譬如在壺鈕的設計上，從玉石雕刻、開孔以及過橋鈕的設計，靈感到哪裡，技術就到哪裡。

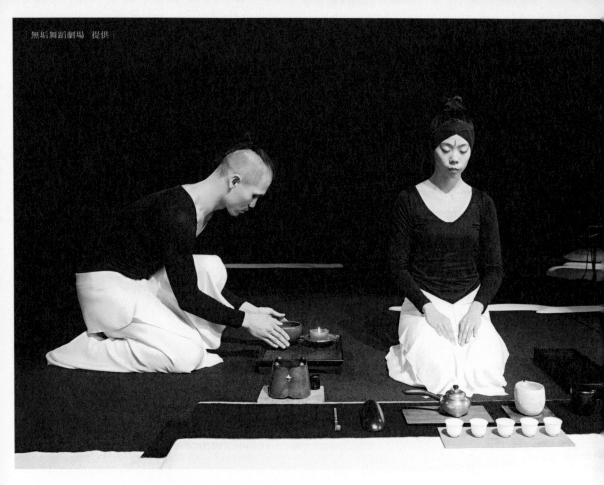

獻給真正愛茶的人

對陳念舟來說，製作銀壺最大的樂趣在於不斷深入了解材料，挖掘優質又珍奇的元素運用在設計上，譬如去看珠寶展，找到可用在壺鈕上的藍玉髓和雞油黃瑪瑙；還有斯里蘭卡出的金剛菩提種子，既有漂亮的紋路，又是好的隔熱材；又譬如運用全世界比重最大的蛇紋木來作單柄。種種材料，透過組織加工到最後看到成果，那種歡欣喜悅與成就感，是沒有經歷過的人所不能體會的。

陳念舟說他之所以愛茶，是因為茶本身的先決條件夠迷人，即使是一般對茶藝涉略不深的人，也能夠感受茶的甘甜味美。喜歡喝茶的人用宜興壺泡茶，三種茶就要三隻壺，因為砂器會吸附味道；但是同一隻銀壺卻可以泡好幾種茶，以清水穿沖，不殘留餘味，對於愛茶的人來說，沒有比這更好的。他欣賞的茶文化是回歸於生活、愉悅且直觀的，所以陳念舟的銀壺並不以藏家為對象，而是希望獻給真正愛茶的人。這也是他將茶器物取名「無垢茶活」的原因。

文‧駱亭伶

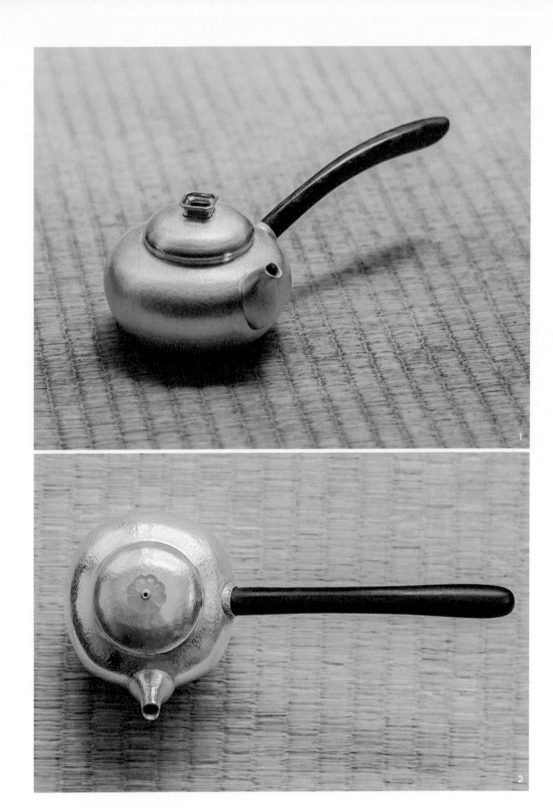

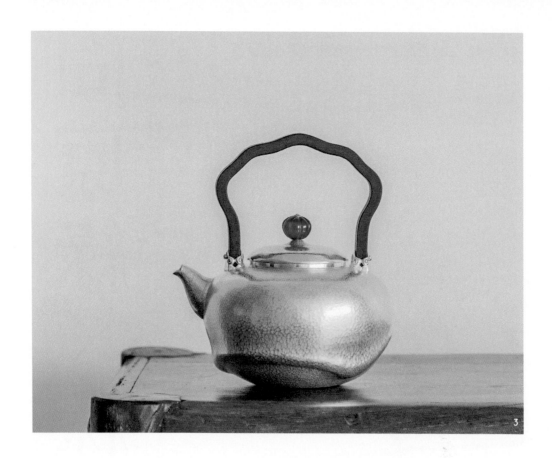

銀壺作品欣賞

「孔方」：茶香珍貴且無法保存，為了降低香氣的散逸揮發，所以開了注泉口；添水時無須打開蓋子，一個蓋子的面積是注泉口的15倍，就留住了15倍的香氣。隱形鎖蓋設計的原理，在於銀是柔性金屬，和陶瓷不同，壺口做圓、壺蓋做橢圓，一轉就咬住，又經過冷縮熱脹，蓋子鎖住了，倒茶時可以安心優雅地注入茶湯。名稱取其造形像中國漢朝的第一枚銅錢。（圖1）

「方圓」：茶壺的壺鈕選用瑪瑙，以恰到好處的比例與形狀設計，使壺鈕成為視覺的焦點。如果用圓取代南瓜造形，全面接觸恐易燙手，雕成瓜形就有縫隙，減少熱傳導。而臺灣人叫南瓜作金瓜，發音不標準成金挖，把金挖回來，就是好口采，這些都是臺灣文化本來就有，能夠運用上就能加分。（圖2）

「適出」：煮水壺，日本稱湯沸，是陳念舟做的第一隻壺。特色在於提把部分是可隔熱的積層材工法，提樑造形如和式建築的雲頭屋脊，祥和討喜；出水口徑適中，符合愛茶人的需求。（圖3）

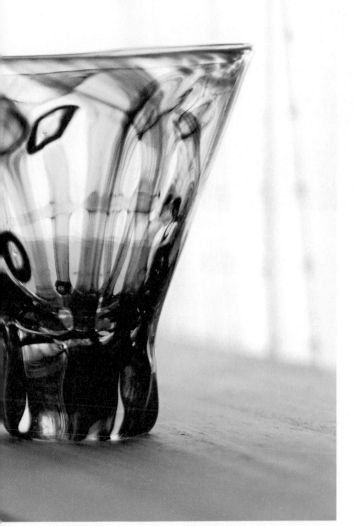

向原綠 × 林靖蓉

設計展中，向原綠第一次注意到林靖蓉的玻璃作品，兩人一拍即合。在向原綠心中，玻璃帶有強烈季節感，雅俗共賞。對林靖蓉來說，玻璃神祕而倔傲，散發著難以抗拒的魅力。

向原綠——生活選品店「富錦樹355」女主人。出生北國日本，從小看媽媽隨著四季變換，更替家中飾品、杯盤，美學無處不在。婚後和先生開了幾家店，鍾愛有「臺灣味」的工藝品。

林靖蓉——新生代玻璃工藝家。浸淫玻璃工藝十多年，曾獲韓國清州國際工藝雙年賽特別獎，目前是松菸誠品「坤水晶」玻璃工作室團隊的合作藝術家。

好品味，來自日常的堅持．向原綠

成長於四季分明的溫帶島國，
從小跟著媽媽依時令採買、布置。
大和文化中的職人精神，
讓向原綠對工藝創作不但敏感，
還油然生出尊敬之情。

如果說每個居住在臺北的人，心中都有一幅專屬於這城市的散步地圖，那麼多數人可能會在地圖中央、敦化北路西側一條不寬不長，卻充滿綠蔭的小道上註記下幾個字：富錦街。它大隱於市中心的住宅區裡，不過幾個街區，卻曾吸引美國知名雜誌《MONOCLE》撰寫專文報導，二〇一四年甚至將富錦街及松山機場周邊列為全球最值得一遊的地方。

談起富錦街特出的日常風景，就不能跳過「富錦樹355」。男主人Jay曾在日本工作、生活多年，結婚後和日籍太太向原綠（Midori）回到臺灣，開了這家以街道為名的生活雜貨鋪。幾年下來，這棵「樹」不斷抽芽發綠、新生枝幹，儼然已成市中心內一塊可供人乘涼品賞美麗的綠蔭。

最早開設的「富錦樹355」，由向原綠全權打理，她的偏好、品味，甚至笑容，人如其名（Midori寫成漢字就是「綠」），在媒體報導中、旅人餘光裡，開展出四季和煦的光暈。

找尋「臺灣味」的工藝品

八年前，向原綠和先生一起回到臺灣，在民生社區親戚家暫住過一陣子。富錦街一帶的綠蔭森森，從此在心中生了根。從一句中文也不會說開始，她做過祕書、日商公司職員，甚至有一段時間當起全職家庭主婦。面對新國度和新生活，她喜歡、好奇，卻也帶有一絲不理解：「我覺得臺灣很好，但為什

「富錦樹355」一景，店裡的選品，
都是向原綠的心頭好。

麼每次回日本，除了茶葉和鳳梨酥，好像找不到更多伴手禮可以送給家鄉朋友？」寶島的好，除了人情和美景，可不可能是一樣器物？愈來愈注重生活品質的臺灣，也應該有許多工藝創作人，但他們又在哪裡？

從外人的嶄新眼光來看臺灣，反而有更多發現。向來喜愛手工藝和設計的向原綠在臺多年，參觀過幾次設計展，她驚嘆於設計師豐沛的創作力，很想把好作品介紹給更多朋友知道。因此三年多前，當Jay提議想把富錦街的一間店面承租下來，重回民生社區「做點什麼事情」時，向原綠興奮極了。「臺灣有什麼好東西可以送人？」困擾多時的小煩惱，竟成為開店的初衷：除了把美好的品味和事物分享給更多人，更希望優秀的在地創作者不至於在喧囂城市裡埋沒了才華。於是，從富錦樹開業的那一天起，經常看到年輕老闆娘講著日本腔的中文，向訪客介紹店內藝品的忙碌身影。

「店裡都是很吸引我、讓我特別感興趣的東西，」對於各品牌如數家珍，向原綠的「心頭好」大抵不脫幾個關鍵字：手工、高質感、有溫度、獨一無二。她選品的眼光看似渾然天成：成長於四季分明的溫帶島國，從小跟著媽媽依時令採買蔬果、布置居家，換季時，不只將藏在衣櫥下層的衣服翻上陽臺曬太陽，還意味著該把日常慣用的杯盤器皿也打點一輪。大和文化中的職人精神，讓向原綠對工藝創作不但敏感，還油然生出尊敬之情。遇到喜歡的作品，她會積極和藝術家聯繫，希望能讓店裡的選品更豐富。

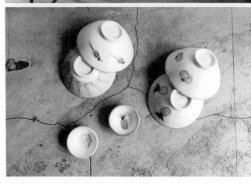

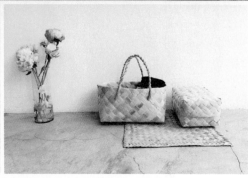

愛玻璃的雅俗共賞

和玻璃藝術家林靖蓉的合作，也源自於此。

幾年前在一次設計師大展中，向原綠注意到陳列桌上的一只玻璃杯，「杯子很實用，卻看出仍然保有自己的個性。」同一天，林靖蓉則在咖啡館裡一邊喝著下午茶，一邊聽著朋友大力推薦富錦樹，也準備過兩天聯繫看看，想不到一回家就看到向原綠寄來的電子郵件。

「有一點訝異她是這樣年輕的女孩子，作品和富錦樹的調性很契合，人也很有活力，為了創作相當堅持。」兩人見面後一拍即合，向原綠邀請林靖蓉替富錦樹創作專屬器皿，除了寄賣，部分還用於新開設的咖啡館，搭配飲品直接給來客使

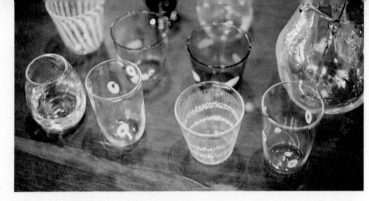

在向原綠的記憶裡，一看到媽媽把玻璃器皿從櫥櫃裡拿出來，就知道夏天要來了。

用。雙品牌聯手，成就了工藝家創作的賞心悅目，也向更多人示範了玻璃器皿的實用性。

在向原綠心中，玻璃雅俗共賞，很親民，適合每一個人，還帶有強烈季節感，「每次看到玻璃杯、玻璃碗出現在餐桌上，就知道夏天要來了。」這是源自於童年的五感記憶。春寒料峭時，玻璃觸手猶有些冰冷，五月後氣溫轉暖，媽媽會把冬日擺放在櫃子裡的玻璃杯盤一一拿出來，透明的器皿讓視覺更輕靈，餐桌上就是一幅好風景。喝水、盛鮮果、吃優格，亦或是當湯碗、花器，賦予家中角落新的生命力。

正因為如此注重細節和美感，身兼多職的向原綠在忙碌生活中，依舊恪守某些旁人看來微不足道的小原則。例如：日常的三餐，無論如何不肯全權「外包」，每星期一定至少撥出三天為家人和自己張羅豐盛的晚餐；從市場裡的食材變化，感受時令荏苒，偶爾換個新碗新盤讓餐桌更有變化。在她看來，對日常小事的堅持就是維持好品味的方法。

同時，她也很驚喜地發現，臺灣年輕一代愈來愈看重生活風格，整體氛圍和幾年前已有顯著差距，「未來，像富錦樹這樣有個性的小店定會愈來愈多。」她開心地說，自己最近又認識了更多在地設計師，原住民工藝家的月桃編織、三峽的藍染布，都令她愛不釋手。「每件作品都有自己的表情。」打點自己的小店，向原綠還要把更多好工藝介紹給大家知道。

文‧黃采薇

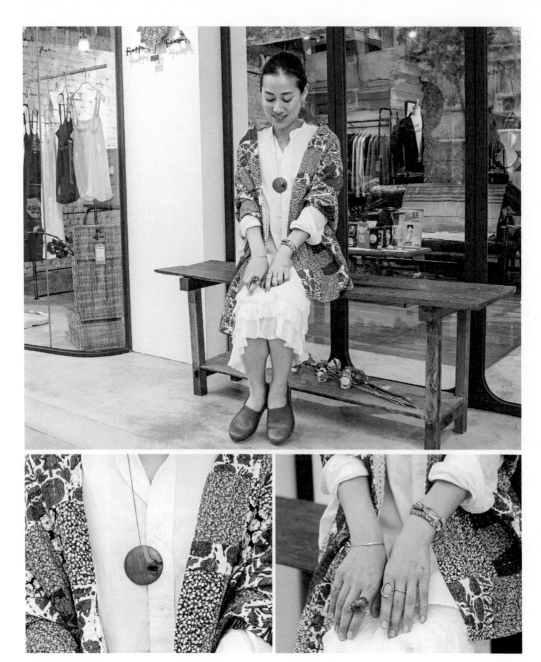

受訪這天，向原綠裸妝上陣，似乎連有色唇膏都沒有擦，頭髮看似隨性紮起卻不紊亂，耳上戴著不特別留心不會注意到、一旦注意就很難不被吸引的銅製小巧耳環，胸前木質鍊墜搭配腳上茶色皮鞋，上身麻質白襯衫，下擺棉布白色蛋糕裙，展現「森林系女孩」對品味的堅持：可以低調卻絕不平庸、可以隨性但絕不失序。

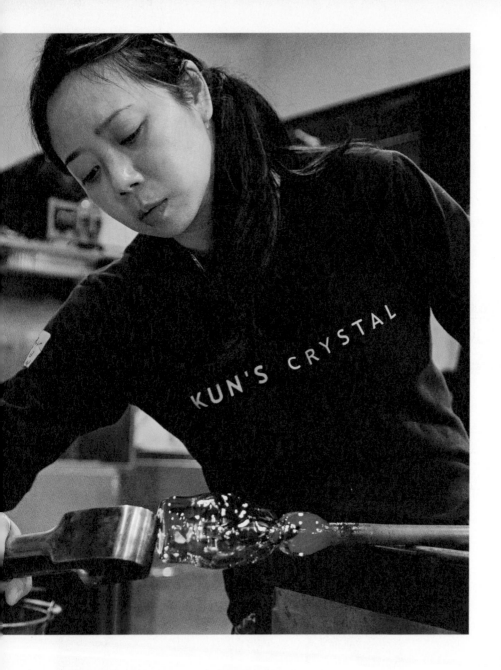

這麼冷靜，又那麼熱情・林靖蓉

KUN'S CRYSTAL

燒製中的玻璃每分每秒都在變化，
是媒材和時間的賽跑，也是創作者和媒材的拔河，
「玻璃會流動，有自己想要去的方向。」
看著爐中紅通通的火球，林靖蓉說，
創作者和媒材間的關係就宛如戀人的相處一般⋯⋯

與

玻璃一見鍾情，是在上個世紀末。那時，林靖蓉即將從東京工藝大學畢業，晚上在工作室學玻璃吹製。班上同學多數是上班族，有點類似臺灣的社區大學。但在這個半業餘的場合裡，林靖蓉卻被深深地震懾了，「看著玻璃在火爐中紅通通地轉呀轉，好吸引人。」心底一個聲音在告訴自己：「就是它了，這就是我要的！」畢業在即，還不是很確定未來要做什麼的她，就此發現了新目標。

高溫，對體能和技巧都是極高挑戰，一旦塑型完成，經過十二小時冷卻，晶瑩剔透的成品就可以拿在手上把玩。在烈焰中誕生，對於火象星座的林靖蓉來說，觸手又如此冰冷，對於火象星座的林靖蓉來說，集矛盾於一身的玻璃神祕而倨傲，散發難以抗拒的魅力。

門檻最高的工藝創作

在東京念書的四年中，除了主修設計，林靖蓉其實還接觸過不少工藝課程，金工、陶瓷、木作、漆器⋯⋯嘗試過這麼多媒材，但要論哪樣最喜歡，好像又說不上來。那走工藝這行呢？她又遲疑了⋯「製作過程太冗長。舉陶瓷為例吧，拉坯、晾乾、上釉，等見到成品，都半個月、一個月後了！我早就忘記最初創作的構想。」玻璃可就不一樣了，製作時需要上千度

林靖蓉延緩了回國計畫，畢業後直接進入玻璃工藝研究所就讀。三年時間裡，她拚了命學習，非常積極，有研討會就參加。這段時期打下的人脈基礎，離開校園後依舊受用。然而，完成研究所學業後回到臺灣，卻發現「高門檻」這個當初認為最具優勢的特質，在自己的家鄉足以讓整個產業呈現一片荒漠。

林靖蓉說，所有工藝創作中，玻璃技術門檻最

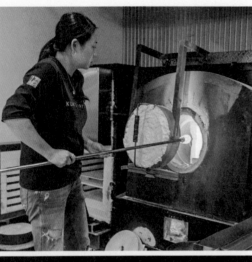

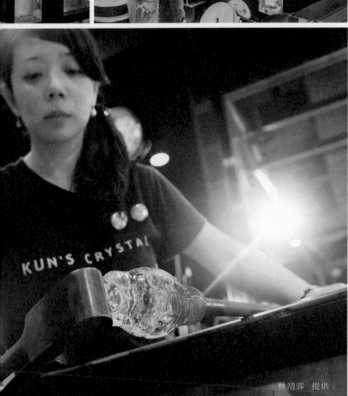

［林靖蓉 提供］

高。金工或陶瓷，雖然難臻化境，可一張桌子、簡單設備就能玩出小件作品，好入手自然容易普及。相反的，如果沒有高溫設備和技術，玻璃會毫不留情把後路也給斷了。

玻璃逐漸從美國的工業體系中被抽拔出來，以個別藝術家為單位的工作坊興起，這股風氣傳到亞洲，受影響最深的就是日本，作坊林立，甚至許多臺灣人第一次認識玻璃工藝技術，就是透過日本節目「電視冠軍」。只是同樣機會，當時的臺灣哪裡找？

甫回國的她，面臨的正是這樣的困境──根本找不到一個以此為業的工作。一九七〇年代，

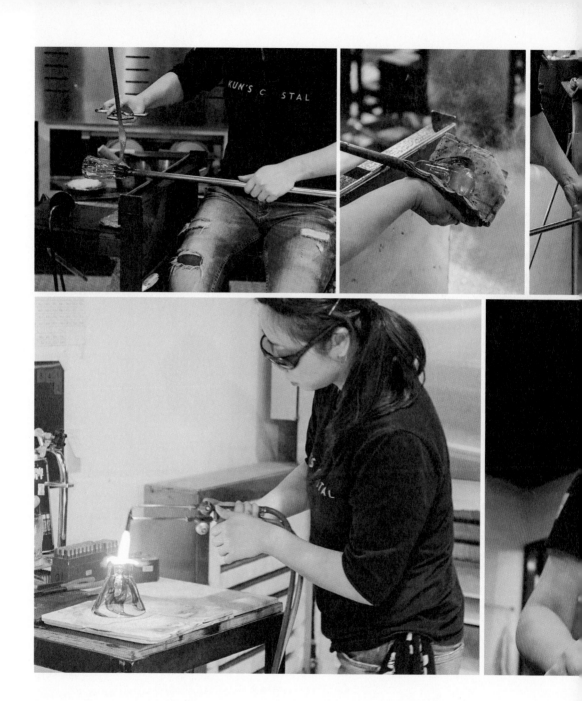

觸手冰冷的玻璃，其實是在烈焰中誕生。林靖蓉說，看著製作過程中
的玻璃通紅地在爐火裡翻騰，心中每每湧現悸動。

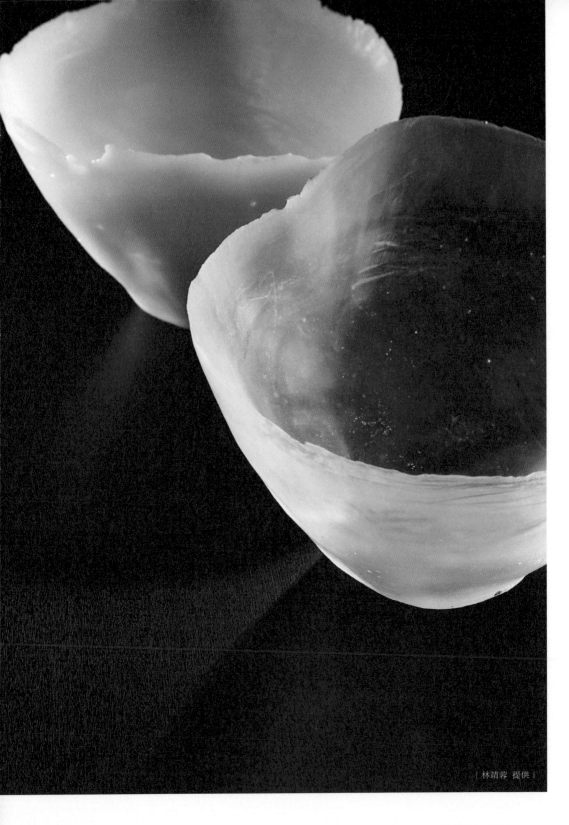

| 林靖蓉 提供 |

「不能吹玻璃，講日文我總行吧？」心灰意冷下，林靖蓉穿起套裝、當起上班族，到日商貿易公司上班。怎奈坐辦公室的日子就是開心不起來，沒過幾個月，想念玻璃的心又蠢蠢欲動。

的困境只是一時的，若堅守初心，總有一天能走到自己想要的地方。

化挫折為力量，摘下國際大獎

對生活的期待與有志難伸的苦悶，可以啃食心智，也可能成為強韌力道，在作品裡開展出嶄新生命。借重「坤水晶」工廠裡頭的大型設備，林靖蓉這段時期創作多件高達五、六十公分的大件作品，包括二〇一一年摘下韓國清州「國際工藝雙年賽」得獎作品 Motionless I 。

「埋首大件創作非常過癮，這是很純粹的個人滿足，」林靖蓉說，在其中，她可以嘗試各種技法，藉由玻璃表達自我意念，「我最想做的，就是把玻璃原本樣貌傳達給觀者知道：它是常見媒材中唯一透明的、能吸收光線、能折射」，為了讓這些可貴特質完整呈現在大眾面前，她甚至拋棄繁複技術，創作上愈益返璞歸

前後五年時間，林靖蓉歷經不短的低潮期，包括曾和國立臺灣工藝研究發展中心、琉璃品牌「坤水晶」合作，但在擴大觸角的同時，也飽嚐理想與現實差距之苦。除了吹製，玻璃技術還包含鑄造、平板、彩繪，林靖蓉最鍾情前者，然而連續幾份工作不是和工藝毫無關係，就是回到玻璃領域，卻打了擦邊球，滿腔熱情找不到使力的支點。她想起學生時代，許多日本同學一邊讀書、一邊工作，有位學長畢業時就拿到超商店長資格，已經是份足以在大城市裡養活自己的工作了，「學長卻回絕掉機會，告訴我們：『我做任何事情都有目的。努力工作不是為了追求多高的職場地位，只是爭取一份可以繼續做玻璃的機會。』」沉潛以待的心路歷程給了林靖蓉不少鼓勵，她開始相信眼前

真。

就舉這件得獎作品為例，即便這是脫蠟鑄造，

並非林靖蓉最喜歡的吹製玻璃，然而有別於以往的常識反而讓她發現了新的可能性：將石膏模打開後不拋光打磨、不加多餘綴飾，保留蠟質造就的特殊表面，反而讓人見了眼睛一亮。

這件作品的創作初衷，林靖蓉其實不是記得很清楚了，可是心裡有個念頭是很確定的：「不論用任何方式，我要盡可能將玻璃不一樣的樣貌呈現出來，讓大眾更了解這個媒材。」

她引用日文中「侘寂」（wabi-sabi）的概念，樸素、不規則、低調，甚至不完整都可以是一種美，追求平整齊一可能是工藝家的分內之事，但若在保留缺陷同時更能彰顯創作精神，也許這件作品就上升到藝術層次。

方寸之間見得精神世界

工藝、工藝，要論玻璃創作，究竟是「工」的成分多些，還是「藝」的比例較高？在林靖蓉看來，恐怕是前者。

相對於大眾對藝術最淺薄的既定印象，或安靜對著眼前風景寫生，或伏案數小時完成設計稿件，玻璃創作其實更像一種運動，且是要求思慮清晰、團隊合作的體力活。

將二氧化矽、氧化鈉、氧化硫等原材料放入一千度以上火爐反覆燒製，室內溫度通常高達五十度左右，這樣高強度的工作對體能耗損極大。即便是大件玻璃作品，製作過程通常也不會超過一個半小時。創作者所要做的，就是在身體可以負荷的範圍內全心投入創作。燒製中的玻璃每分每秒都在變化，是媒材和時間的賽跑，也是創作者和媒材的拔河，「玻璃會流動，有自己想要去的方向。」流淌著汗水，看著爐中紅通通的火球，林靖蓉說，創作者和媒材間的關係有如戀人相處，強摘的果實往往不甜。一旦克服高溫高技術門檻，用自己的手燒出杯子，那份感動真的難以言喻：如浴火鳳凰般地重生，叫人怎能不愛它？

（上圖）對於手吹玻璃創作有興趣的人得先跨過一道門檻：耐熱，因為燒製過程中，室內溫度通常高達攝氏50度以上。（中、下圖）玻璃有吹、夾、擋、鋸、敲、開六大步驟，每步都有相應的製程和工具。

林靖蓉的作品有「純創作」（上圖）與「生活用品」（下圖）兩類。

也許，玻璃創作更像是一面審視內心的鏡子，一種和世界溝通的方式。林靖蓉自陳是個「情感很豐富的人」，外表平靜無波，內心深處卻時常波濤洶湧，可若都把情緒化為文字語言，未免太直接，寄情玻璃創作抒發感懷，對她而言最恰如其分。「不需要過多交代，不用害怕被刺探，能讀懂我的人就一定能懂。」因此，林靖蓉最喜歡聽到的稱讚不是「這件作品真美」或是「工藝技術真了不起」，而是「這件作品好像你這個人」。每回遇人猜對她和作品的關係，都如覓得知音，開心不已，「這是最上乘的讚美。」她說，藝術創作，尤其是手工創

作，是把藝術家的生命和靈魂都注入到作品裡，觀者在方寸之間見得創作者的精神世界。這也正是身為創作者的林靖蓉，對自己的深切期許：希望能將作品賦予生命，感動更多人。

讓更多人感受玻璃之美

在追求精神舒展的同時，林靖蓉從未忘記向更多人展示玻璃之美。多年來，她將作品分為「純創作」和「生活用品」兩塊，前者不顧慮市場、成品不具特殊用途，全是她的自白和技法嘗試；後者則和一般人的使用習慣緊密相連：

| 林靖蓉 提供 |

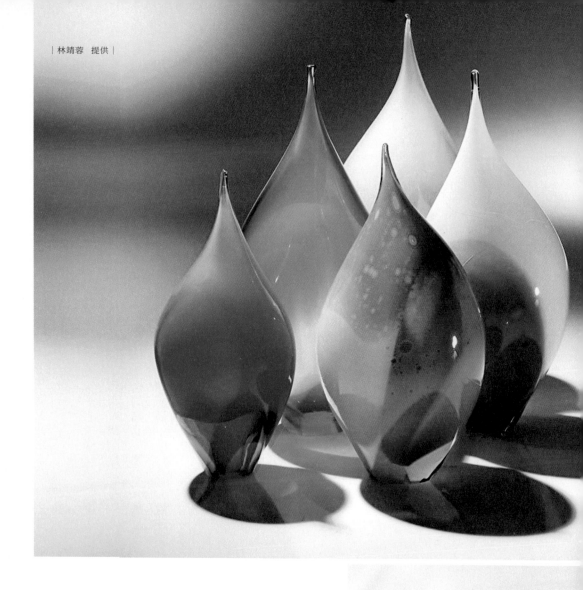

盛水器、花器、杯盤……除了在幾家藝廊寄賣，也嘗試替特定店家打造專屬商品。

和「富錦樹」的合作就是一例。由富錦樹開出大致需求，她再設計、製作出適合的商品，雙品牌強強聯手，市場反應頗佳。想起幾年前日本學長的話，林靖蓉很感恩，玻璃之路雖然辛苦，一路上總不乏前輩分享經驗、貴人提攜，幾年下來也陸續有店家前來接洽，希望能寄賣作品。回國後從無到有，「玻璃工藝家」的名號，總算逐漸建立起來。

這兩年，她又多了個頭銜──「坤水晶」在臺北松菸誠品成立了全臺第一座室內吹製玻璃工作室，除了販售玻璃商品，也提供吹製玻璃體驗和小班專業教學，林靖蓉就是其中駐點藝術家。每天面對應接不暇的人潮雖然辛苦，但她也能從中尋得樂趣，「大家對玻璃製程較不了解，我很希望有機會將它的特性介紹給更多人知道，讓更多人支持手工玻璃作品。」如今，坤水晶在松菸誠品的工作室已經是臺灣玻璃手工藝的標竿，開放至今吸引無數國內外媒體和藝術家參訪、報導，「走到這一步，還算成功吧！」

這位近年在臺灣頗受矚目的新生代工藝家，邊說邊轉動爐火裡的玻璃，炙熱火焰不只在爐灶，還在她的眼中、心裡。

文‧黃采薇

玻璃也是很好的花器，經過上色，同樣形狀的器皿會給人不同感受。

洪侃╳呂燕華

博學多才、品味天生的洪侃有個老靈魂，喜歡老東西，喜歡「活著」、會呼吸的器物；於是，當他遇上呂燕華的琺瑯銅器作品，他決定要找到她。

洪侃——前北投文物館副館長。博雜好學，多才多藝。主要工作是為博物館尋找雅而不俗的文物和器皿，策劃展覽，整理庭園，修繕紙窗，發明具有文化內涵的餐飲。

呂燕華——二〇〇三年創辦「鏨工房」工作室，二〇一二年成立同名品牌，主打以紅銅為胎底的琺瑯器皿。希望能夠不受拘束地研究和創作，打進國際市場。

愛上歲月的痕跡・洪侃

那些會隨著時間變化的物件，

那些附著著故事和感情的器皿，

時時刻刻對洪侃這個老靈魂發出召喚。

在器物的叢林裡，

洪侃是個嗅覺敏銳的獵人。

那天洪侃到大稻埕的傢飾店「狩獵」（這是他的工作，也是興趣），一只琺瑯罐子彈跳出來，攫獲了他的目光。洪侃看過也使用過無數器物，包括漆器、細木作、陶瓷器⋯⋯擁有的茶具足夠開個小型展覽，還曾經上過倫敦的蘇富比藝術學院，但這是一只他未曾看過的琺瑯器，技術上也許不及爐火純青的日本名家，亦非中國傳統華美的掐絲琺瑯，但創作者對於琺瑯顯然有其獨特的思考和高度的掌控能力，一種無法化為語言的思緒，在被火焰凝固之後仍然流動著。

店家說這可以用來置放茶葉，看看定價也在可接受的範圍，洪侃明白這就是他所要尋找的器皿之一，一個老普洱的棲息之所。

「器物，唯有透過使用才會產生美⋯⋯形形色色的物品存在於這世上都是為了對人類有所助益，因此器物若遠離了用途，就等於失去了生命，如果不堪使用，便失去了存在的意義」，日本民藝之父柳宗悅的「工藝之道」理論一直是洪侃收藏奉行的原則，但他更擴大解釋，一幅掛在牆上的畫，如果能夠激發想像，或撫慰心靈，就是莊子所說的「無用之用」，「無用之用」，既是「無用」，亦是「大用」，按照這個邏輯，工藝與藝術，在洪侃看來永遠在同一個位階。

才四十歲冒出頭的洪侃正開始讀老莊，彷彿打開了GPS導航人生；而這個茶葉罐子同樣開啟了他天生的美學導航器，洪侃記住了鏨工房呂燕華這個品

牌，決定要找到她。

追尋隨時間變化的美

有一種人，很年輕就老了，這無關面容，就像洪侃其實長了一張不老的娃娃臉，但才二十三歲，就有人喊穿唐裝到「臺北之音」上班的他「侃爺」，那人正是當時「臺北之音」的臺長徐璐，徐璐這一喊，所有人也跟著喊，「侃爺」這名號陪著洪侃從「臺北之音」到故宮再到紫藤廬茶館，中間有一段時間他還待過蔡康永和侯文詠投資的網路公司，每一段工作都是新的學習，不同的累積。

六年多前獲邀到北投文物館擔任副館長後，他才告別「侃爺」，變成了「副館」。

而北投文物館，這棟會呼吸的古蹟，搭配著幽雅的環境，加上後來他所帶領開發的，充滿文化意涵的餐飲，和洪侃的「老」，簡直就是相得益彰、琴瑟和鳴。這種「老」是天生，譬如喝茶、寫毛筆字，一筆一筆的重繪與摹寫一冊南宋審安老人繪寫的《茶具圖贊》；譬如穿唐裝，對洪侃來說這和別人酌咖啡穿西裝打領帶一樣的自然而然，彷彿生來就該做這些事。

「老」也是因為際遇。十來歲時一個人從大陸來臺依親，後來親人離世，隻身在臺灣的洪侃開始自食其力，從成功高中到文化大學新聞系一路半工半讀。退伍前六天遇到九二一大地震，在臺中中興嶺擔任士官的他帶著兄弟抬

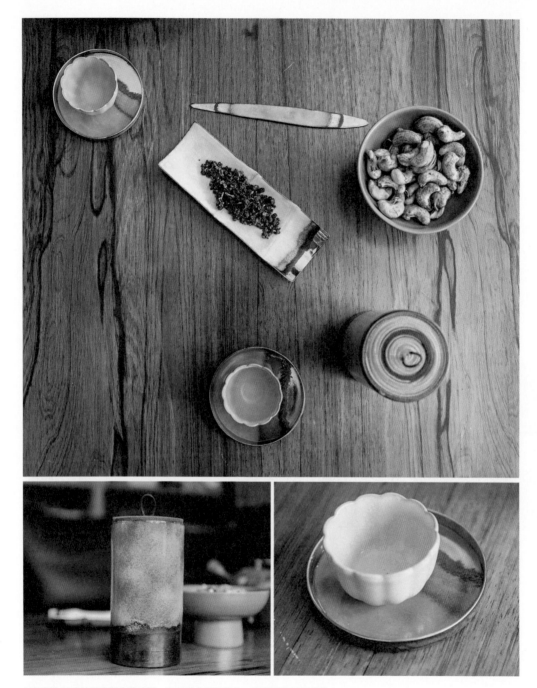

以紅銅為胎底的琺瑯器會隨時間、空氣產生顏色變化，這讓洪侃著迷不已。

洪侃喜歡老房子，在住家陽臺外還種了秀雅的內門竹。

了一百多具屍體，人走了，腕上的錶兀自跳動著……如此種種的人生經歷衝擊了他的生死觀，刷洗了他的靈魂，又蒼涼又強韌，可以堅持也可以放下。

「你是老靈魂啊」，十八年前，韓良露就對初識的洪侃說過了。而聰慧、博學、大器、瀟灑的韓良露，一直到猝然病逝，始終是洪侃的人生典範。

所以呢，那些會隨著時間而變化，有缺陷的，會產生裂縫的，不完美的物件；那些遺留著人的痕跡，人的氣味，因而附著著故事和感情的器皿，以及必須努力維護否則毀壞於一夕的老房子，便時刻刻對洪侃這個老靈魂發出召喚。

成住壞空，這世上沒有什麼是不變不滅，十全十美的，除了塑膠，除了不鏽鋼。

（右圖）家人不小心打破的荻燒，洪侃將缺角以紅漆黏回，繼續用，紅色裂縫看起來像是微笑的嘴。（左圖）洪侃常用來喝茶的志野燒，杯中裂紋長期被茶湯滲透，有了獨一無二的色澤與紋理。

（上圖）洪侃重繪摹寫南宋《茶具圖贊》。
（下圖）洪侃與四歲小兒子合力完成的「水墨畫」。

洪侃拿了一件文物館典藏的陳念舟銀壺舉例，銀壺上敲打出來的紋路，有大有小，有粗有細，有圓有扁，呈現一種看似隨意，處處缺陷的美，「這就是匠與藝的不同之處」，「匠」窮一生之力學習打出一模一樣的洞，宛如機器；但是蹲過馬步之後的「藝」，可以走出框限，把生命所經歷的，或者情緒的高音低鳴，融入作品。

銀壺的表面會氧化而變黑，但正確的清洗擦拭之後可以恢復光澤，這是它「活著」的證據。呂燕華以紅銅為胎底的琺瑯器也一樣，因為時間，因為空氣，會產生深色調的顏色變化，從豔麗光亮轉為雋永的暗沉，「這不就是人生嗎？」洪侃亦為此著迷不已。

就算在故宮庫房，千年的瓷器也並未沉睡，安靜下來的時候，洪侃有時也聽得到「冰、冰、冰」細微的開片聲音。「開片」就是「冰裂」，原來是燒製陶瓷器過程的一個缺點，但因為不可能完全控制，反而成就了一種自然、殘缺，不庸俗的風雅，一種電影散場之後恆久不散的餘味。

器皿也會因為經常地使用而有了人的魂魄。洪侃有兩個常用來喝茶的碗，一個大一點的志野燒，一個小一號的萩燒。志野燒的杯子因為裂紋長期被茶湯滲透，因此有了獨一無二，和使用者一起創作出來的色澤。另一個萩燒更有故事了，有天洪侃下班回家，看見萩燒碗躺在地上，缺了一角，兩歲多的女兒遺傳了老爸的謹小慎微，犯人看起來不是十六歲的老黑貓，就是整天動個不停的四歲兒子。兒子老實承認他打破碗，洪侃沒有責罵，從沙發下找出那缺了的一角，一般來說，缺角的碗會割嘴，不宜再用，但洪侃捨不得，就弄來傳統紅漆，細心的把那一角黏回去，繼續使用，那一條紅色的裂縫拉出了微笑的嘴，每一回喝茶，「啊，這是屬於我的碗」，這種你儂我儂的感覺就會浮現，隨著茶湯一飲入喉。

珍惜當下一刻的驚喜

對茶具、對漆器、陶瓷和琺瑯，洪侃自認有足夠的知識背景。有一次他到日本淘寶，看到一座已有裂痕的竹製花器，品相不夠好，賣方只開價臺幣七、八百元，所以用這區區數百元，他就換得茶道裏千家十四代掌門人（家元）淡淡齋親手制作的花器，只因為他看懂藏在花器後方的花押。

不過淘寶過程憾事難免，在一次拍賣會上，拍品中出現一張八十年前、北投文物館前身佳山旅館的菜單摺頁，洪侃寫了一個不錯的價格下標，心想應無人與之競標，勢在必得，沒想到落標了，得標者近在咫尺，是專業蒐集北投文獻資料的楊燁。

這樣的洪侃，很自然喜歡上，也看懂礬工房琺瑯器的獨特，他迫不急待連絡上呂燕華，約好在她工作室見面。

去過礬工房的人都可以說上一段或長或短的迷路故事，像進入都市中的荒野，荒野中的迷宮，洪侃亦不例外地迷了路，最後他放棄尋找，用科學的方法，打電話給呂燕華，三分鐘後他面前站著一位素樸的藝術家，但隱藏在素樸氣質背後的，是一股追求自由與究極的創作能量。

呂燕華分享了她的創作歷程和藝術思維，洪侃則提出在北投文物館禮品部販

凡是會隨時間變化的、有著故事與溫度的物件，都對洪侃有著難以言喻的吸引力。

售作品的邀請，這就是鑿工房與北投文物館合作的首部曲，而置放在北投瀰漫硫磺味的空氣中，紅銅變色的時間快馬加鞭，這個發現讓洪侃更莫名興奮。後來洪侃又買了一件呂燕華的花器，說是花器，用來擺糖果似乎也沒有什麼不可以。茶葉罐和花器，它們和洪侃眾多收藏品樓居在臺北東湖高齡三十的四十坪老房子，共看春花秋月夕日與星辰。

洪侃喜歡老房子，如果有能力，洪侃夢想住在北投文物館那樣的老房子裡，照顧它，和它對話，偶爾給它一點青春的顏色。而對於眼前能力所及的東湖老屋，他則花了一整年的時間，找到與老房子氣味速配的舊門舊窗。極簡的北歐家具與骨董級的木作書櫃、和室桌想不到意外地融合。鋪了榻榻米的小和室，男主人在這裡寫書法、刻印章。窗臺養著小盆景，陽臺種了秀雅的內門竹。牆上顧福生和蕭北辰的畫則提供了老房子現代感。

這個家的女主人金振寧在誠品畫廊工作了八年，而金振寧的父親金恆鑣，正是著名的森林學家、生態作家，祖父金溟若當年受到魯迅的指導和提拔，文藝青年都讀過他翻譯的《出了象牙之塔》、《河童》、《雪鄉》。而洪侃可能比金振寧更了解她的祖父，金溟若留存的手稿，與名家的書信往來，現在全數在他手上，以史學家的精神，他仔細地整理、歸類，認真閱讀，一點一點拼湊著一個家族的面貌。

琺瑯花器默默等待著。有一天，洪侃意外發現前一年在花市買的一棵新種蝴蝶

意外綻放的蝴蝶蘭，放進
琺瑯花器中，為生活帶來
驚喜、感動。

蘭，竟然開出了兩朵花，淡紫的花扶藏在青綠的內門竹竹葉中，他小心地拉拔出來，插在花器上，再趕緊用手機拍了一張照片給呂燕華看。「哇，這樣真好看」，呂燕華回傳「我也要來試試⋯⋯」

洪侃來說，這就是順應自然，這也就足夠了。

所有的美都將會消逝，但那當下一刻的驚喜與感動，是真真確確地發生過，對

文・蘇惠昭

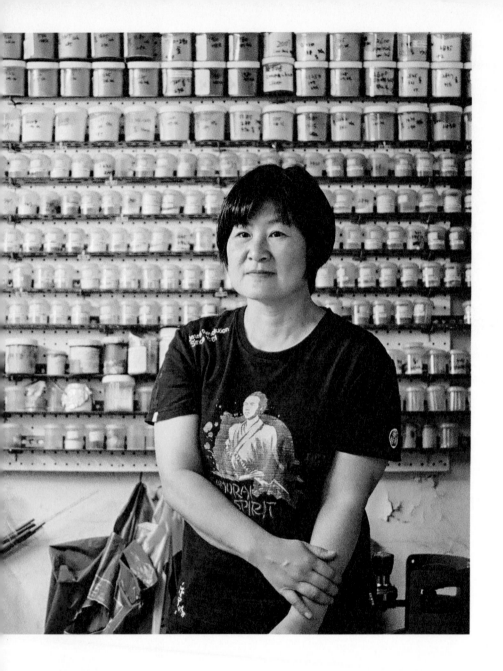

用火作畫，照亮每一天●呂燕華

對材料的了解提升一分，
掌控的力道就多一分，
這琺瑯的天梯，
呂燕華決定用一生的時間去攀爬，
窮其究竟。

面對「美」，多數人是沒有抵抗力的。

鑿工房呂燕華創作的琺瑯器，有一種看不出特定用途，游離於實用與非實用之間，來自神祕迷幻異世界的美。用手掂一掂，作為胚體的紅銅意想不到的厚重沉穩。「請問這個⋯⋯」通常客人總是會指著某個琺瑯器，很謹慎地問創作者「這個可以用來做什麼呢？」現在呂燕華已經很習慣回答類似的問題了，「插花、裝茶葉、供佛⋯⋯都可以。」其實她真正想說的是「就擺著好看啊」，但客人未必能夠接受這個答案，只好努力幫忙設想一個功能。

不過消費者收藏鑿工房的琺瑯器，絕不會只因為它的功能性。一開始多半是驚豔，心臟多跳一拍，然後忍不住發出讚嘆「琺瑯也可以這樣表現噢！」研究設計心理的唐納諾曼在《情感@設計》（Emotional Design）講了一個故事——他收藏了三個茶壺，迷戀這三個茶壺，但哪一個是經常使用的呢？「一個都沒有」。為什麼不用？茶壺是器物，當然可以泡茶，但「這些茶壺不只是功利主義的產物，作為藝術品，它們照亮了我的每一天。」呂燕華製作琺瑯器的時候，心思亦如是流轉。

曲曲折折，與琺瑯相遇

如果按照劇本走，師大美術系畢業的呂燕華現在應該是美術老師，再五年、十年就可以領月退俸退休，但「老師」從來不是她人生的第一志願。早在嘉義念國中時，她就對期望女兒考師專的父親表明心跡：「我要念高中、大學，再出國留學」，後來考上師大美術系則是「按照分數填志願」的結果。

在七、八百度的高溫燒熔下，琺瑯釉幻化成千變萬化的色彩，圖為呂燕華燒製的琺瑯釉色票。

琺瑯器的製作工具。

呂燕華回想起來，她對複合媒材的興趣始於大學，畢業製作就弄了一個暗房，用電扇當馬達，再用鏡子反射，「反正就是莫名其妙的裝置藝術」。但這注定她要走一條不同的路，不過圍於現實，必須先「服役」四年，償還欠國家的債，然後才能高飛。

終於到美國舊金山藝術大學讀美術研究所，這

裡的課程很自由，呂燕華尋求的也正是這樣，不受拘限的自由。當命運來敲門的那一天，她經過雕塑系的某間教室，敲敲打打的聲音傳來，櫥窗裡展示著各色各樣的金屬物件和飾品，好奇心一整個湧上來，就選修了這門名為「金屬雕塑與珠寶製作」的課，而琺瑯則是將玻璃質的釉料燒附在金屬表面，是課程的一部分，呂燕華在其中找到夢想的創作方式，後來

金工老師成為她的指導教授，「從此一頭栽進金工的世界」。除了琺瑯，呂燕華還跨校學習吹玻璃，一種和金工同樣吸引她的技藝。

回國後呂燕華先到電腦公司做電腦繪圖，體驗上班族生活，認識了擔任資訊工程師的人生伴侶，婚後為了不和丈夫「二十四小時相對看」而辭職。二○○三年，呂燕華和一名相識於美國學校金工課，主修服裝設計的朋友一起成立了「鏨工房」工作室。「鏨」音「贊」，是從《康熙大字典》找到的字，一種鏨刻金石的工具。

給自己一個獨立創作和多種媒材研究的空間，兼收學生以維持工房的基本開銷，這是「鏨工房」成立的初始目的。

掌握材料和技術，精進一輩子

對呂燕華來說，研究所所接觸到的琺瑯不過引領入門，入門不難，她甚至可以一天之內讓學生DIY做出一件飾品，但要掌握材料和技術，則必須「精進一輩子」，工房成立前九年，她

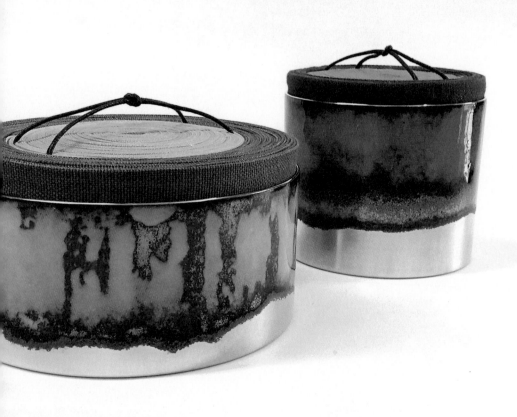

| 璽工房　提供 |

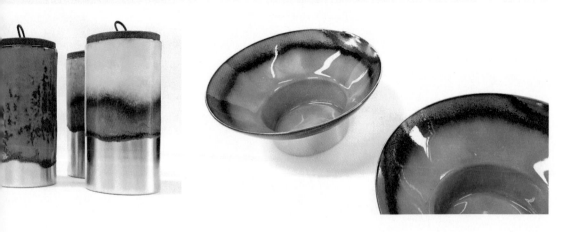

璽工房作品以「茶花書香」為主，呂燕華私心希望，除
了實用目的外，每個產品也是一幅可以欣賞的「畫」。

絕大多數時間投入於讀書和研究，買進所有可以買的材料與書籍，先讀一遍，再實際操作，書上燒說三分鐘，她一定先做一個超過的，甚至燒到極限，再回頭燒書上說的三分鐘，「不能永遠只追求安全值，一定要經歷很多的失敗，從失敗中累積自己的經驗。」實驗結束，再把書讀一遍，闔上，學習才算結束，「然後就可以創作了」。

琺瑯到底為何物？呂燕華說很多人第一次接觸時多半一知半解。教科書定義琺瑯為「一種在金屬表面以玻璃質材料固定的技術」。附著在瓷器表面的玻璃質被稱為釉，用在瓦片建材上的是為琉璃，而塗飾在金屬器物外表者就是琺瑯釉。玻璃、瓷釉、琉璃和琺瑯釉，主要成分都是矽酸鹽類。

經過七百五十到八百五十度的高溫，琺瑯釉可以附著在銀、銅、金、不銹鋼、鐵等各種金屬表面，但其中與紅銅的結合度最優，銅又被稱為「會呼吸的金屬」，會隨著時間變化色澤，於空氣中逐漸氧化而呈現深沉溫潤的顏色，時間愈久愈典雅古樸，這也是呂燕華後來選擇以紅銅為坯底燒製琺瑯器的理由。

琺瑯的魅力又是什麼？中國稱琺瑯器為景泰藍，日本稱七寶燒，無論景泰藍或七寶燒，特色正是其千變萬化的色彩，呂燕華愛上琺瑯，也是被色彩吸引。「對我的創作來說，透明、半透明和不透明的琺瑯是一種表達色彩的方式，它取代了畫筆和顏料，就像用火來作畫」，一次、兩次甚至十次，她把上了釉料的「畫」送進電窯反覆燒製，因著不同的溫度和時間，加上不同顏色的熔點各異，當顏料與銅

胎結合，最後會形成一層堅硬無毛孔的釉質表面，從美學的角度看，可以說是筆觸瀟灑而畫意無限，「有時渾然天成，有時不免令人錯愕」。這還沒有結束，剛出窯的琺瑯器表面會有一層銅的氧化物，必須用工具刨修，但又不能全部刨修掉而失去銅的質感，沒有足夠的美感訓練，往往過不了刨修這一關。

對材料的了解提升一分，掌控的力道就多一分。這琺瑯的天梯，呂燕華決定用一生的時間去攀爬，窮其究竟。

關於臺灣傳統金工這一塊也是呂燕華始終好奇的，因此她特別向老師傅學習傳統金工，師傅教她如何把一條線做成圈圈，再把圈圈串在一起成為一條鍊子，不過她很快就發現這不是她要的，「這無害，但如果我要創作，讓傳統工藝變身，不需要花這麼多時間去學如何做出一條和別人一模一樣的鍊子。」這件事具體說明了呂燕華的創作觀，她希望將傳統工藝加入設計與美學的元素，「所有好的工藝品都應該包含設計、工藝和藝術」，這一點，純藝術的基底幫了很大的忙。

「素描掌握造形，水彩掌握顏色」，無論將來要走哪一條路，純藝術、美術設計、工業設計、工藝……呂燕華總是耳提面命學生要打好素描與水彩的基礎。素描與水彩之於藝術，猶如數學之於科學。

我只是做我喜歡的事

「我從來不事先畫設計圖，圖景都在腦子裡」，如同她的創作態度，呂燕華說她沒有所謂生涯規劃，不會先設定一個偉大的目標，描繪出美好的願景，只是不斷學習和研究以滿足炙熱的好奇心，再將研發結果應用在創作上。偶爾會有朋友來買她的作品，有時會獲邀參展，或受聘到學校教課，一切隨順自然。真正作品與實用結合，生涯產生較大的轉折，是在二〇一二年。

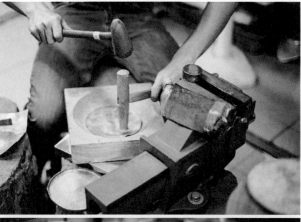

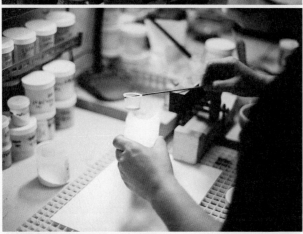

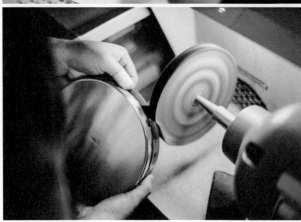

先將胎體敲打成型，上色，經過高溫燒製冷卻後，再進行刨修。

有一天，一個來學習金工、工業設計背景的學生忽然問她：「老師，妳為什麼不把做的這些東西產品化？」學生建議她參加「臺灣設計師週」，這是臺灣目前規模最大，概念最完整，由民間發起的設計概念展。

將作品產品化？琺瑯之路走到這裡，呂燕華未曾動心起念把創作連結到「產品」端，「我沒有學過產品設計，一直是純藝術」，但說到底這畢竟是個有趣的挑戰，一條不同的路，她開始思考創作生活器物，最後決定委請工廠以紅銅開模鏇坯，從臺灣具有特色的茶道、花道、書

道和香道切入，以「精湛工藝、現代設計與藝術美學的結合」為創作的核心精神。但即使有茶花書香四大主題，呂燕華仍私心期望，鏨工房的產品也必須是可以獨立的作品，是一幅可以欣賞的「畫」。

第一次參加設計師週，「鏨工房」端出的琺瑯器確實讓主辦單位驚豔又有點頭痛，「到底是設計？還是工藝？」他們不知如何產品定位，但最後還是入選了，始料未及者，「鏨工房」的琺瑯器甚至一舉成為年度亮點。浪潮來了，練功十年的呂燕華順勢而為，轉了一個彎，拐進一條她不知將通往何處的路。

接下來的三年，呂燕華帶著產品參加了廈門文博會、巴黎家具家飾展、東京國際家居生活設計展、泰國國際工藝創新展、臺灣國際家居文化創意產業博覽會⋯⋯在中國大陸，有人挖角她去設廠，不過她不曾心動，「在臺灣創作，這一點對我而言是非常重要的」；歐洲人、日本人都為這跳脫傳統的琺瑯器停下腳步，其中以建

築師和設計師居多，「富錦樹生活選品」是在設計師週看到鑿工房的產品後第一個找上門的通路，前北投文物館副館長洪侃則是私心喜愛收藏了作品後，繼而登堂入室專程邀請呂燕華將作品在文物館展售。

事情來得又快又急，尤其是設定為茶罐用途的琺瑯器，一夕成名，成為鑿工房最受歡迎的品項，有人以為呂燕華很懂茶，不斷來找她討論，也給了很多改良的建議，譬如作品尺寸和茶罐蓋的材質，「其實我是誤打誤撞，一邊做一邊學。」

小規模的量產之後，呂燕華面對不少新功課，除了茶道，她要訓練助手刨修，要開發加入新媒材的品項，更必須學習如何經營品牌，如何定價。摸索了一段時日後，她最大的發現是「不要盲目地去找通路，要讓通路來找你」。像一股風，把呂燕華吹向了一個「做生意」的國度，而她還在摸索熟悉這個國度的語言。

那麼到底現在她如何定位自己呢？「請問你是工藝家還是藝術家？」有人問玻璃藝術大師屈胡利，屈胡利的回答是，他根本不在乎，工藝家藝術家都是別人說的，「我只是做我喜歡的事」。

呂燕華愛死了這個答案。

文‧蘇惠昭

黃麗淑 × 王清霜

一位是碩果僅存臺灣本土第一代漆藝家，一位是跨界學藝卓然成家的第二代漆藝創作家與傳習人。王清霜與黃麗淑的故事，是臺灣漆藝兩代精進與傳承的故事，也是臺灣漆藝走進未來生活的故事。

黃麗淑——一九四九年生，師承與王清霜同輩的第一代藝師陳火慶，啟動臺灣傳統漆藝傳習。近年重新發現蓬萊塗，透過研究、創作、傳習，戮力推廣具臺灣本色的生活漆藝。

王清霜——一九二二年生，畢業於東京美術設計學校漆工科，尤專精蒔繪。曾獲國家工藝成就獎，二〇一〇年獲國家指定為重要傳統工藝美術「漆工藝保存者」，二〇一四年獲國家文化保存貢獻獎。

臺灣本色漆之華 • 黃麗淑

光華內斂的漆器，其實
蘊涵著強大「靜心」與「安心」的力道。
莫怪身軀嬌小的黃麗淑
可以一刻不得閒的研習並傳承著
前輩漆藝家們「無我」的工藝之道。

這是一刻不得閒的人生。夏天的草才剛割了，不一會又長了，占地將近千坪的「游漆園」，園子裡的一花一草一木都是黃麗淑親手栽植呵護照顧長大的，角落旺盛的馬纓丹，群蝶飛舞，金魚池中悠游，蓮花綻放，穿透層層的黑漆，化做一點一滴的「曖曖內含光」照亮了人們的心，也成了她的漆畫的靈魂。

從砌房到種樹造園，二〇〇九年，位在南投草屯的「游漆園」誕生，作為黃麗淑的個人工作室以及作品展示空間，這裡寄託著她漆藝傳承的理想，除了是一處漆藝創作交流的平臺，更是黃麗淑漆藝生活化的實踐園地。

「漆器就是要讓大家來用，漆器的美就是要讓大家來認識。」這幾乎就是一九八〇年代，黃麗淑結識多位漆藝前輩後註定一輩子要承擔的使命。

為了竹編作品而學漆

黃麗淑出生於屏東里港，從小喜歡塗鴉，雙手靈巧，整天弄東弄西的她，從國立臺灣藝專（今國立臺灣藝術大學）美工科畢業後，原本返鄉擔任教職，婚後又隨夫婿翁徐得來到南投，成為竹山高中的老師。一九七四年為了課程的需要，黃麗淑開始隨著竹編大師黃塗山學習竹編，學著學著竟對竹材的設計萌生莫大興趣。三年後，她捨教職進入臺灣省手工業研究所（今國立臺灣工藝研究發展中心）服務於設計組，終於有機會對竹木工藝產品設計展開更深

刻的思考。

竹子不似木材堅固，又容易蟲蛀發霉變黑，但臺灣卻到處看得到它，面對這唾手可得的材料，到底如何讓它變身為可長長久久的產品？她想到或許可以幫它上一層保護漆，但竹編品都捨最易腐爛的竹肉而以竹皮編成，竹皮有一層臘質，漆上不去，竹器要上漆得改採用竹肉部分，如此一來反而可以讓竹子得到更大的利用。「我是為了我的竹編作品而學漆的」，那時黃麗淑到處問到處學，終於問到了豐原漆器業界口中的一位「老司」，也就是陳火慶，當時臺灣少數僅存的傳統漆器老師傅。

陳火慶，一九一四年出生於臺中清水，十三歲公學校畢業後，便進入日人山中公設立的「山中工藝美術漆器製作所」當學徒，跟來自福州與日本的師傅學習，五年才換來獨當一面，並在製作所輾轉改制成的「臺中工藝專科學校」擔任助教，戰後，日人撤離，一度進入軍中成為漆飛機的漆工，最後還是回歸傳統漆器業，終其一生守著匠人的本分。

三十五歲的黃麗淑遇見了七十歲的陳火慶，一個沉默寡言平凡如鄰家阿公的老職人，結果到他家一看，許許多多的小盤小碟，不過是些生活用品，卻讓黃麗淑驚豔不已。原來這些都是當初給日本人看的樣本。

一九七〇年代，隨著日人大量來臺採購，外銷代工市場的需求，造就了臺灣

黃麗淑費心成立的游漆園，門口牆上有學生以瓦片排列無限向上延伸的大樹，象徵她對漆藝生活化的期待。

漆器產業的巔峰。與陳火慶同樣出身日本時代的賴高山與王清霜亦在這條道路上努力著。賴高山與王清霜畢業於「臺中工藝專科學校」，並一起前往「日本東京美術學校」深造，成為當時臺灣唯二赴日專修漆工藝的人。賴高山，一九七三年創立東南美術會，以油畫聞名於中部藝術界，他的「光山行」專門生產堆朱，也就是所謂「雕漆」的漆器產品。王清霜則成為一個實業家，引進日本的塑膠胎體，採用腰果漆，並以網版印刷取代人工彩繪，替臺灣漆器產業創造一頁輝煌的記錄。有些廠商則仍借助陳火慶的手

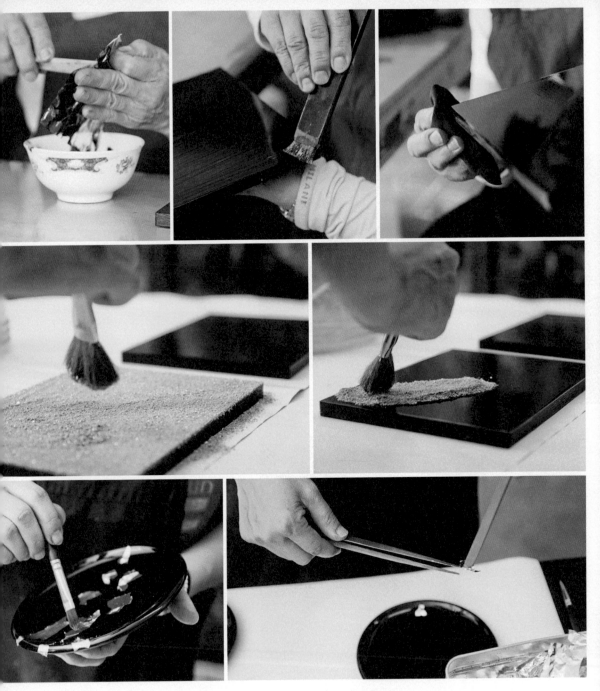

漆器的製作繁複，從木胎打板，要經過上中下塗，才可進行貼銀箔繪彩漆的加飾。
末了還要擦漆推光始成。

藝生產製作程序複雜費工耗時的傳統漆器，日本人非常驚嘆陳火慶擁有如此高超的技術。

「他的東西表現了材料的美，技術的美。」站在世俗認定的藝術角度，陳火慶製作的漆器在黃麗淑的眼中或許沒有所謂的創作成分，但看著它們，乾乾淨淨，該平就平，該亮就亮，一種無法比擬的成熟與細膩感呼之欲出，那是一種剛剛好的拿捏，沒有半點瑕疵。如此境界，彷彿一個人放棄了個人表現，在踽踽獨行中，只以傳統，以材料，以自然為依歸才能夠抵達的。此不正是日本民藝之父柳宗悅所謂的工藝之道，一種捨棄自我，只為做出讓人安心使用的器物的「無我之道」的體現嗎？

前輩引領的漆藝道路

一九八四年陳火慶到臺灣省手工業研究所授課，黃麗淑親炙了陳火慶實踐的工藝之道，除了將他傳授的漆藝應用在她原來的竹藝設計上，更從此踏上她的漆藝不歸路，籃胎漆器、漆盤、夾紵漆器等等不斷贏得設計大獎，她輔導的廠商產品也不時獲獎受到肯定，但她還想進一步了解老師昔日漆藝養成的環境，於是迎面展開一場臺灣漆藝的尋根與傳習之旅。

穿梭歷史之間，她與陳火慶的師生情，轉眼超過了十載，老師也過了八十。這十年來陳火慶陸續在手工所開課傳承，作品公開展出也受到矚目，不但

一九八六年獲得教育部傳統工藝漆器薪傳獎的肯定，一九八九年也受聘成為國立故宮博物院科技室漆器傳承指導。本來在代工外銷時代被邊緣化的臺灣傳統頂真工藝重新被看見了。一九九一年，國美館的前身臺灣省立美術館，難得讓工藝進入藝術的殿堂，策展「臺灣工藝展—傳統與創新」，陳火慶、王清霜和賴高山的作品皆入列。走過一九七〇年代榮光，置身愈來愈暗黑的臺灣漆器產業，彷彿看見光般，受到鼓舞的前輩王清霜亦開始回歸傳統漆藝，重拾少年時代的創作夢想，一展在東京美術學校學得的日本蒔繪技藝。

到底要如何讓漆藝的火苗繼續燃燒？黃麗淑心想還是必須讓老人家的技藝完整的傳承下去，一九九六年「漆器藝人陳火慶技藝保存與傳習規劃」終於在她的手中催生了。為了一個完整的傳習課程，除了由陳火慶傳授漆器的打底的基本功，自然也請來王清霜教導特別專精的蒔繪等紋飾功夫。甚至還有兩位遠從大陸請來的老師。那是一發不可收拾的火苗，從陳火慶的傳習規劃開始，一九九八年，與王清霜同時赴日深造的另一位前輩「賴高山的漆藝傳習規劃」也在他的兒子賴作明的主持下接力上場連續辦了兩年。一條漆藝傳習的路在臺灣已經被打通了。

在前輩漆藝家引領的漆藝路上，黃麗淑總是勇往直前，曾經為了昔日臺灣總督府收藏的一批漆器，日本皇室親族日常所用的漆器，一批讓人嘆為觀止的蒔繪漆器，她前往日本學習蒔繪與漆器修復；為了在古物收藏家的家裡看見他擺放經書的漆盒而展開一場「蓬萊塗」漆器的追溯之旅，那正是陳火慶年

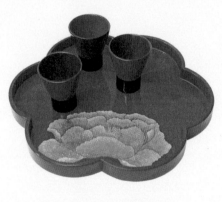

結婚時敬酒的漆器托盤，除了希望像日本人那樣讓漆器隨著生命禮儀的進行而進入個人生命史，黃麗淑也希望漆器可以日常器皿的模樣進入們的日常中。

讓漆藝走入生活

輕時在「山中工藝美術漆器製作所」製作的漆器，是當時山中公為旅臺的日人而設計的伴手禮，充滿臺灣風情的紋飾、四季水果、臺灣名勝日月潭、原住民的身影躍然而出。

透過各種角度的探索，黃麗淑對臺灣漆藝了解愈深，愈想結合設計進行日用產品的開發，讓漆器走入一般人的生活。除了因為天然漆護身帶來的耐熱、耐久、防腐、耐鹼、耐酸、防潮等各種實用優點，一個漆碗在握，輕盈柔和的觸感，總讓人心生喜悅、愛不釋手。再回想它歷經多少的工序，又花費多少的時間才完成，更讓人油生珍視憐惜之心。然而手工繁複的漆器，價格到底還是超出一般生活器皿許多，於是「會做卻不會賣」的瓶頸，又讓黃麗淑轉思透過大眾美學教育來進行漆藝生活化的推廣。

「相信只要一摸漆器，就會愛上漆器，會懂得如何用它。」二〇〇九年，黃麗淑自己也成為文建會登錄的南投縣漆工藝保存者，二〇一〇年，文建一項名為「黃麗淑漆藝學習計畫」也展開了。三、四年來，一個又一個的學生跟著她一起學藝，每個人都是一摸就愛上了漆器。

「漆器要透過你來做，真的會發現它的美，喜歡上它。」黃麗淑希望經過嚴格訓練的學員能夠總像種子般將技藝傳承下去，如今階段性任務已完成，待

黃麗淑創作的臺灣果物漆盤，
展現出新時代蓬萊塗的風華。

結束最近一期的課程，黃麗淑要改變作法，改開設「樂齡班」、「退休的，比較沒有壓力，可以做一些家庭用的東西，生活用具，然後帶回家自已用。」

這背後有著她對生活美學的養成從家庭開始的期待。天然漆雖有許多的好處，但「它不是萬能的，它是一個塗料，一個表面裝飾」，握在手中輕盈的它堅牢度實在比不上釉彩，用漆器要懂得保養，不要隨便刮傷它，清洗時不用菜瓜布，可用海綿或只用水沖就好，然後輕輕的擦乾、晾乾即可，切記不可放到洗碗機或烘乾機，「用漆器要有使用的氣質。」對黃麗淑而言，漆器保養看似瑣碎，但卻是一種生活氣質的培養。從使用當中，認識漆的特性，進而懂得愛護它、保護它，一種惜物之情油然而生，心不由得靜下來……

一個珍愛的漆碗上桌，輕輕的握在手中，由揭蓋到入口之間，如雲般的熱氣帶著香氣湧來，凝視著幽暗深邃的底部，感覺湯汁就在手中微微晃動著，心思頓時潛入那即將入口的食物滋味裡，恍若也讓人證入三昧境相。這是谷崎潤一郎《陰翳禮讚》書中的場景。

光華內斂的漆器，就是含蓄著這種強大的「靜心」與「安心」的力道。莫怪身軀嬌小的黃麗淑可以一刻不得閒的傳承著前輩工藝家們「無我」的工藝之道，一步步堅毅地走下去。

文・陳淑華

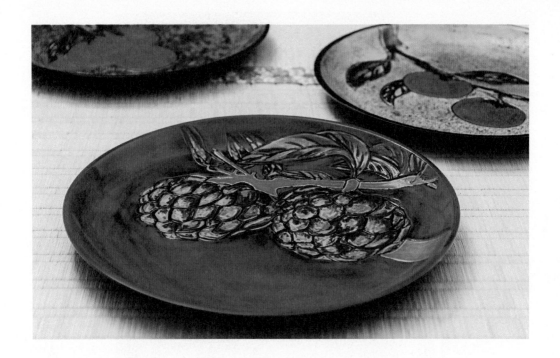

臺灣本色蓬萊塗

一九一六年，畢業於東京工藝美術學校的山中公來臺，在臺中設立「山中工藝美術漆器製作所」為在臺的日人生產日用的漆器，也為來臺旅遊的日本人開發一些可當紀念品的漆器。於是取材自臺灣風土的裝飾圖案出現了，在花卉水果之外特別常見中部原住民生活或圖騰雕刻紋飾，而山中公在日本雖專修蒔繪，但在簡單實用的考量下大多採用木雕彩繪手法，輔以鑲嵌、磨顯，而這樣的成品帶著簡單粗獷的自然本色剛好也符合日本人對臺灣既有的蓬萊仙島想像，於是便將臺灣製作的這些漆器命名為「蓬萊塗」。日本時代，「蓬萊塗」行銷日本、朝鮮和滿州國，是臺灣產物的代表。

蓬萊塗雖是殖民時代日本人對異國想像下的產物，政權交替後，也一度消失，一九九〇年代中期以來，透過黃麗淑的追尋終於再度現身。一九九七年，因為臺灣總督府那批蒔繪漆器的牽引，黃麗淑前往日本學習蒔繪，但將近十年來，黃麗淑努力要擺脫蒔繪強烈的日本風格影響。日本人將金粉銀粉撒在黑漆上，突顯一種絕美，一種瞬間即逝的璀璨生命。黃麗淑以色漆乾固研磨的色粉，取代金粉、銀粉，或在銀粉上淡彩，或在金粉上罩明塗透明漆，讓生命的光華沉潛進大地的顏色，餘韻無窮，綿綿無盡，不知不覺與她所重現的蓬萊塗疊合，展現一種新的土地力量。

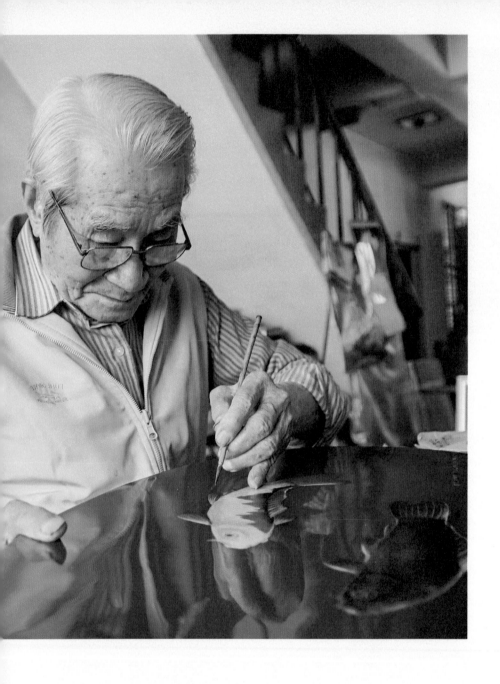

八十載漆藝人生・王清霜

來到王清霜的漆畫世界，

不見人間結廬的繁華似錦，

只有陶淵明「終見南山」的怡然自得。

看似信手拈來，卻是以近八十年的漆藝人生換得。

疊

疊復疊疊，漆漆又漆漆，層層交錯，金銀粉末，細細蒔，輕輕磨，繁複至極，只為那燦爛的一瞬。

梅花、蘭花、菊花、牡丹、曇花、木棉、柿子、金魚、孔雀、稻田、山，甚至菩薩，無論有情無情，來到王清霜的漆畫世界，悠悠轉來，燦爛一瞬，盡情盡性，不見人間結廬的繁華似錦，只有陶淵明「終見南山」的怡然自得。

從對周遭景物的觀察入微開始，從一張張數十年的寫生開始，一切看似信手拈來，卻是王清霜以近八十年的漆藝人生換得的。

赴日習藝，見學名師門下

出生臺中神岡的一家米店，高齡九十五的王清

霜自幼受日本教育、習讀四書五經。從神岡國校畢業，續升岸裡國校，二年後考上「臺中工藝專科學校」。當時，並非基於興趣，而是為了求得一張文憑。工藝學校設有漆工、木工科，王清霜進入漆工科之前完全不識天然漆為何物，沒想到三年讀下來，竟以優異的術科成績獲得校長的青睞，保送至東京美術學校（今東京藝術大學的前身）工藝科。

回想兒時，許多童玩皆出自他的雙手，王清霜的工藝天份也許早已注入那一顆顆不停旋轉的陀螺裡。臺中工藝專科學校三年的課程，從漆的特性教學開始到胎體的製作，然後進入圖案設計及漆藝技法與理論，已是一套完整漆器工藝的教育。實作之餘，透過日本工藝史的課程，也見識了藏在日本正倉院或博物館屬於國寶級的漆器的形貌與製作方式。即使如此，仍未激起王清霜投入漆藝的決心。直到十八歲那

王清霜工作室的一隅，他常常同時進行幾幅不同的漆畫。1991年王清霜以一幅「雄獅」受邀參加「傳統到創新—臺灣工藝展」，類似身影不同構圖的雄獅如今再現他的工作室。

年，在東京美術學校工藝科的漆器部遇到大工藝家河面冬山。

河面冬山擅長「蒔繪」，許多皇宮御用品皆出自他手，也曾在青森縣盛美園靈廟御宝殿兩側的屏風留下一面六尺乘七尺、日本最大的蒔繪「桜に孔雀」。一九五二年，日本文部省選定他的蒔繪手法為無形文化財，河面冬山成為日本的人間國寶。

受教於河面冬山的王清霜，初見老師的蒔繪作品，特別是將漆面層層堆高、再灑以金粉的高蒔繪，大開眼界之餘，更讓他細細思索：在平

面圖樣瞬間立體化的背後，隱藏著多少工序，多少心血投入啊！

在此之前，臺灣人的生活裡雖也有紅眠床、梳妝檯、衣櫥、神龕、禮盒或糖果盒等漆器，建築的梁柱、門窗、神像雕刻糚佛亦會刷漆，但由於臺灣不產漆樹，漆料取得不易，在一九二一年日本人引進漆樹種植以前，許多漆器都是有錢人家從原鄉攜入，或者來自福州、泉州的工藝者自家鄉引進乾漆再塗裝。在許多人心中，漆工不過就是一種勞動性的技術。王清霜赴日之前，雖已接受過三年來自日本的基本漆藝教育，但終究仍未識「漆工」的堂奧。

受教於名師門下，王清霜知道自己一刻也不能浪費，除了在課堂上分別隨和田三造、羽野禎三學習油畫和圖案學外，還利用晚上課餘時間前往東京圖案專門學院、精華美術學院接受圖案設計的訓練。熊田耕風的薰草社也常見他繪畫的身影，連星期天都前往黑岩淡哉處學習雕塑。從中國來到日本，漆藝歷經了千年不同領域美學的模塑，王清霜明白，這是一條他畢生也無法窮盡的路。

投身工藝教育，創業實踐夢想

日本的漆藝發展雖不乏名家，其壯大的力量則來自於民間。根著於不同地域、不同階級的人民需求，從皇宮貴族的品味到庶民生活的實用，最終還是回歸到器物身上，那是一種型、塑、畫和空間的契合。這樣的漆藝在臺灣能夠落實嗎？

學成返國、時年不過二十出頭的王清霜，回到母校任教，奉獻所學。戰事紛擾，局勢動盪，

學校最終廢了，王清霜轉而寄身於新竹漆器工廠，不到兩年又遇關廠，決定自設漆器工廠。一九五二年，在顏水龍的邀請下，參與南投工藝人才的培訓計劃，促成「南投縣工藝研習班」（「國立臺灣工藝研究發展中心」的前身）。七年後離開公職，再度回歸漆藝前線，工廠重新開張，從事漆器的生產製作。直到一九九○年代，臺灣漆器的市場持續萎縮，始在漆畫裡找尋漆藝的寄託。

自一九二一年日本人引進漆樹種植開始，臺灣漆器便大多為日本人製作生產。不論是「臺中工藝專科學校」校長山中公設立的「山中工藝美術漆器製作所」，抑或戰後王清霜一度棲身的新竹漆器工廠前身「日本理研電化工業株式會社」，都是為了因應在臺日人的生活或觀光客所需紀念品而製作漆器。戰後，承襲日本人

創作之餘，王清霜
利用果皮做胎的趣
味小杯

王清霜的蒔繪創作要從素描開始（圖1），主要經過拓稿、描繪、塗漆，趁漆未乾時，以蒔繪筆也就是有網罩的粉筒（圖2）將金、銀粉或不同的色粉（圖3）撒在未乾的漆上，最後再上漆固粉，選用半透明宛如琥珀色的熟漆（圖4）進行鬃塗可展現一種神祕的色調。

留下的這套漆器製作工法，再著因為不虞匱乏的木材資源，臺灣繼續為日本人貢獻了部分生活所需的茶托、碗、盤、盒、箱、瓶、筷、刀、叉等不同尺寸功能的日用器皿。

王清霜創設的美研漆藝也是這股潮流裡的一員，儘管中間一度因為使命感，跟隨顏水龍投身臺灣工藝推廣教育，由於受限於設備、材料和工具準備的困難，漆器製作課程一直無法開成，但日本留學時期所播下的種苗始終埋在王清霜的心裡，等待發芽。

傳承三代，期盼重現榮光

於是，美研第二次開張了，看著繪工將自己設計好的圖樣描繪在木胎上，製成一個個的生活漆器，王清霜尋思著這就是他理想中的漆器製作嗎？一九六五年，一次赴日考察後，他大膽引進日本已採用的塑膠體，取代原先的木胎，並捨天然漆，改用提煉自腰果的汁液加苯調製而成的腰果漆，還進一步以網版印刷方式取代人工手繪，使得漆器製作成本大幅降低，產量提高，這一切無非為了讓更多人接近漆器。當

1

2

臺灣其他漆器製作者仍為了應付日本人的需求，生產木胎漆器時，王清霜帶領的美研漆藝確實走出了另一條路。不僅打開歐美市場，也開闢了國內市場。

跨入一九九〇年代，臺灣經濟進入激烈變動時期，工資飛漲，山上的林木也差不多耗盡，難以再應付日本漆器市場的需求。而猛一回頭，過去受日本主導，沒有發展出屬於自已的特色的漆器，許多輸日者還只是半成品，加上日本時代培育出來的漆工漸漸老去，漆藝人材養成不易，缺乏新血注入，臺灣漆藝似乎難以為

繼。更嚴重的是，漆器沒有隨著漆藝的發展落實在臺灣人的生活，美研漆藝置身這波時代的變動，似乎也無力回天。

在「實用工藝」的世界，為臺灣漆器發展努力了大半輩子，一九九〇年後，王清霜將美研漆藝經營的棒子交給兒子，自己重新翻出日本求學時代的各式寫生稿，還有當時課堂做的尚未「加飾」的木盒（木胎）。啊！忍不著心中唱嘆，終於可以完成它們了。王清霜轉而專心演練當時學到的各式漆器加飾技法，然後藉由它們隨心所欲的作畫。隨著政府對傳統工藝的日

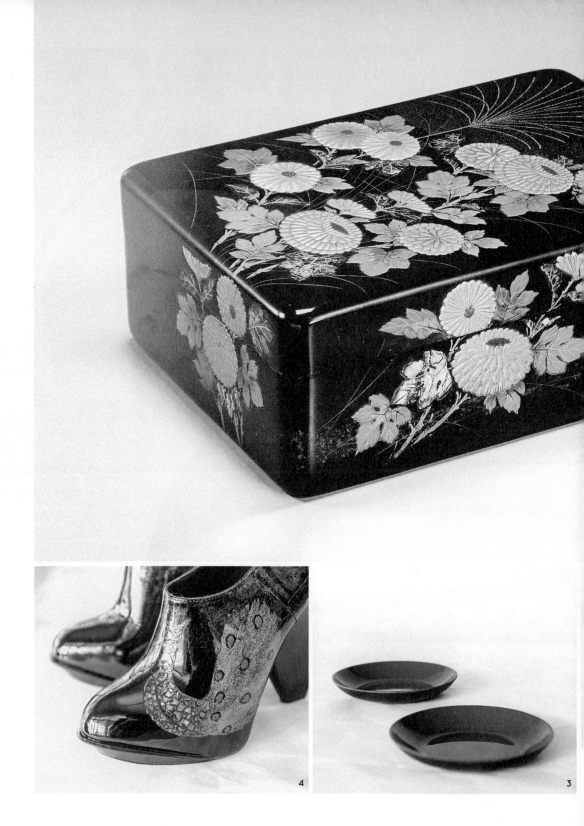

4

3

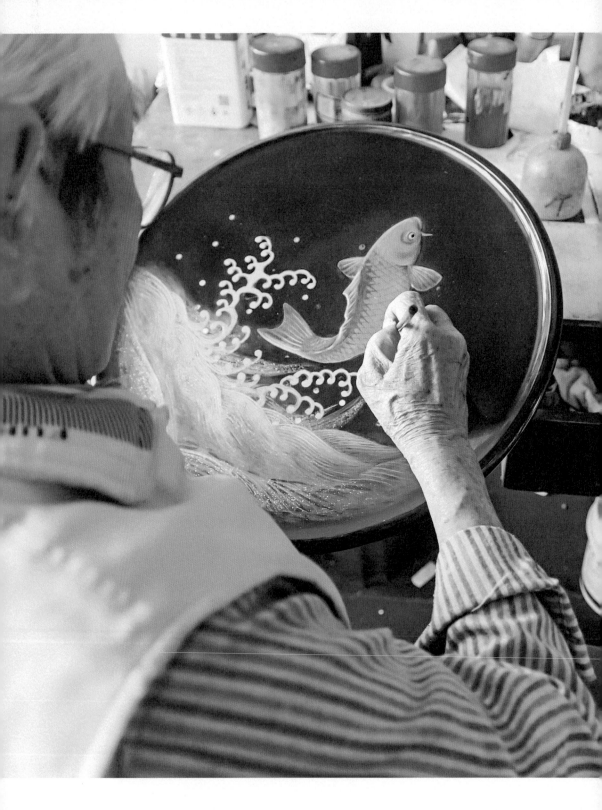

益關注，昔日沒有開成的漆藝教學課程也起步了，一九九六年，由當時任職於臺灣省手工業研究所(今國立臺灣工藝研究發展中心)的黃麗淑一手籌劃的漆藝傳習課程展開了，以王清霜一生所學，理所當然是教導蒔繪等紋飾功夫的不二人選。

緊隨著王清霜的腳步，兩個兒子王賢志、王賢民也加入了「漆藝創作」的行列，還與父親並肩擔起傳藝的重任。兩年前，第三代王賢志的兒子也受感召加入這個漆藝家族的行列，以年輕的心試圖讓祖父、父親開創的漆藝創作再度回到生活裡，重續美研在「實用工藝」時代的榮光。

從「實用工藝」來到「美術工藝」的領域，雖說是恩師河面冬山在王清霜心中植下的漆藝之苗的萌發，但這一走，二十年又過去。作為臺灣第一代赴日接受學院派漆藝養成教育的漆藝家，再也找不到有誰比王清霜更精於蒔繪，特別是傳承自恩師的高蒔繪。也因為他的堅持，

在漆器與我們的生活仍有些距離的今天，當那些怡然自得的景物從他的漆畫走出來，彷彿也拉近了與臺灣漆藝的距離。

文‧陳淑華

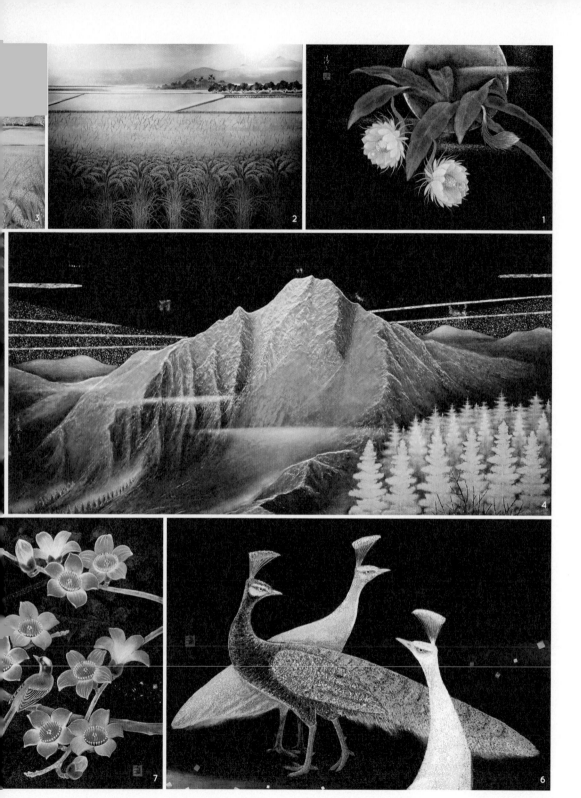

二十多年來，王清霜悠遊在不同的蒔繪技法中，至今作品超過百件。**1.** 月下凝香2008（高蒔繪與研出蒔繪）**2.** 草鞋墩風光2010（高蒔繪）**3.** 豐收2001（平蒔繪）**4.** 玉山2006（高蒔繪）**5.** 清香1998（研出蒔繪）**6.** 佇聆孔雀2001（螺鈿與蒔繪粉飾）**7.** 雙鳥．木棉花2001（高蒔繪與研出蒔繪）

看見蒔繪之美

趁漆未乾，將金屬片黏貼其上的平文技法，或者把金屬粉末混入漆中再進行的泥金漆畫，這些中國唐朝時已成熟的漆藝技法，傳到日本以後，或許是日本民族專注極致的心性使然，不甘只將金屬貼片磨成的粉末混入漆中，他們輕輕的將之灑在黑色、茶色、紅色層層堆疊的幽暗漆面，彷彿留下盛開櫻花紛落的剎那般，一種纖細無比的炫麗感，瞬間也被喚醒留住了，日本獨有的漆器加飾法，蒔繪誕生了。

如此日本風格的蒔繪來到王清霜的漆畫，所有絢爛穿透層層幽暗卻化做朗朗清風吹來，無論是住家窗臺前的曇花、蝴蝶蘭，或餐桌上的竹筍、柿子和蘋婆，還是家門外的木棉花、木瓜樹、香蕉樹和檳榔樹，甚或離家不遠的田園或山丘，自是一種自在的日常。

蒔繪，蒔，雖為「灑」，但亦有「植」之意，輕輕的灑，細細的呵護，等待生命成長，亦是蒔繪的再現。王清霜帶寫實色彩的蒔繪，從素描寫生開始，製作木胎板，完成下、中、上塗，開始蒔繪，至一幅漆畫誕生，常常要花數月甚至數年的時間。

而蒔繪從七世紀誕生於日本，到十六、七世紀達到巔峰，其間也變化出各種不同的技法。不管那一種都要從拓稿開始，將圖案描繪在器物，再經蒔粉、固粉、研磨、擦漆和推光的過程始完成。而蒔繪過程，也常各種技法交互並用，其間圖案有平面有立體，拓稿就要分次完成，手法之繁複與細膩可謂至極。

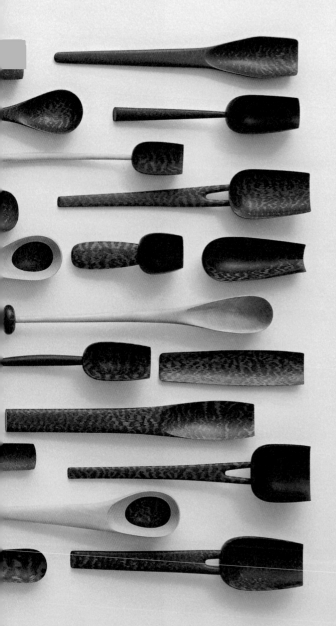

好物相對論——細木作

林怡芬×閻瑞麟

第一次看到閻瑞麟的作品，林怡芬就有一種直覺，他們兩人是同類，有一條隱形的線似有若無地牽引著她不斷關注他的存在。

林怡芬——插畫家。畢業於東京Designer學院，常以人、動物、生活為創作主題，喜歡挑戰各種媒材，也創作立體作品。出版過《橄欖色屋頂公寓305室》，獲金鼎獎「最佳插畫獎」。

閻瑞麟——自學木工，專事即將消失的、古老的細木作。作品溫潤，充滿濃濃童趣與想像力。蟲、魚、鳥、獸、草、木都是他的創作靈感來源，也擅長為回收的舊木料賦予新生命。

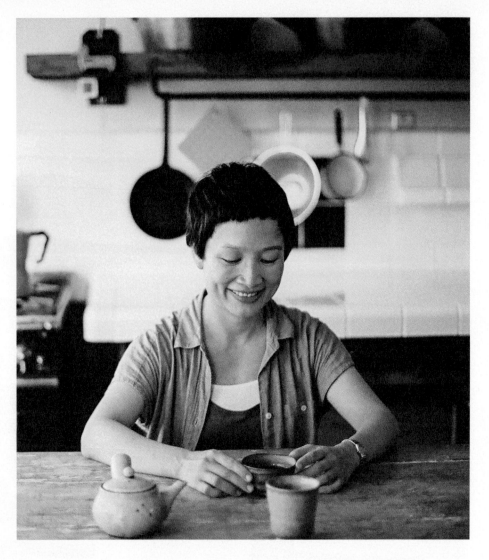

人使用物品，物品定義了人●林怡芬

「我喜歡從作品可以看到作者的用心，
以及可以長年使用、珍惜的物品。」
不管是對動物、植物、物品，以及人。
沒有遇到真正喜歡，林怡芬寧缺勿濫。

| 闔瑞麟　提供 |
闔瑞麟十多年前的木作作
品「小魚屏風」，讓林怡
芬留下深刻的印象。

有十多年了吧？第一次看到闔瑞麟細木作品的當下，林怡芬就有一種直覺，他們兩人是同類，有一條隱形的線似有若無的牽引著。

那是闔瑞麟離開廣告公司，成為木作人後的首展，《VOGUE》雜誌的編輯朋友拉著林怡芬一起去看展，「妳一定會喜歡！」像是掛保證般的肯定。結果她看到一隻隻木頭小魚成串成串懸吊在空中，悠悠蕩蕩，這是林怡芬在臺灣從未見過的作品，「他既是藝術家，又是工藝家」，而她最驚異的是木頭為何能夠幻化成為如此美麗的圓弧。

成為插畫家之前，林怡芬在臺灣電通工作了三年，比起在日本念設計學校時必須拚命打工，還得爭取獎學金以支付生活費的艱苦，廣告公司的操練其實剛好而已，但林怡芬心內一直有個聲音在敲她：「這不是妳要走的路。」因為這一層相似的際遇，林怡芬自覺比別人更靠近闔瑞麟，理解聽從內心鼓聲離開體制的

林怡芬從事插畫工作多年，最大夢想是和恩師南雲治家完成一冊繪本。

那種掙扎，而一旦選擇背對主流，又需要怎樣堅強的心理素質支撐。

那次展覽她見到了創作者本人，「低調少語，孤獨但平靜，彷彿要說的話都在作品裡了。」兩人其實沒講到幾句話，至今連朋友都不是，但閻瑞麟這個名字從此收進林怡芬心內一角。

十多年以來，每當聽聞閻瑞麟發表新作，林怡芬都會騰出時間去靜靜欣賞；若人在日本無法看展，朋友也會把相關資料傳給她。她追蹤、關注著閻瑞麟的演變，知道他有了工作室，知道他結婚了，知道他的弧線出神入化，「圓

弧能做到那樣的程度，關係到作者的美學素養、技術和耐性。」

另一方面，這也是林怡芬朝向「理想的自己」慢慢移動的十年。離開廣告公司、成為獨立創作者是第一步，二〇〇六年接觸「土塑燒」(terracotta)更是重要的轉捩點。很長一段時間，一個林怡芬以插畫家行走江湖，另一個她擠出時間做土塑燒，這是一種直接用土塑形再進電窯燒製的創作。前者接受指令，有截稿壓力，後者完全沒有約束，雙手依隨意念的流轉在土的身軀演奏著，那樣孤獨而專注的時刻，林怡芬感受到一種從來沒有過的自在與安定。

閻瑞麟呢？知道這個人一直堅持下去，一樣的熱情，一樣鋒利的刀，這對林怡芬很重要。走自己的路，總會遇到不留情的風雨，而閻瑞麟的始終如一對她來說就是軟弱時刻的支持力量。

不能缺少的愛和溫暖

從南投到高雄再到臺南，林怡芬回想，小時候的自己經常一個人安安靜靜的，內心裡有一種說不出的孤獨感及壓抑的野性，是大人不會注意到的那種小孩。她愛純粹的繪畫，連拿起尺來量幾公分都嫌煩，但還是乖順聽從大人的話，進了臺南家專讀「才會有飯吃」的平面設計。

後來，留學日本東京設計學院，以餅乾店繪本和餅乾店用插畫為主的視覺設

計得了全校第一。老師看出這個臺灣女生不適合平面設計，建議她專攻插畫。但插畫家到底在做什麼？林怡芬那時完全沒有概念，經過一番戰情分析，林怡芬發現插畫家在日本是專業的工作，受到肯定，而且可以持續到老，便暗自決定這就是她回到臺灣要走的路。和恩師南雲治家完成一冊繪本，更是她的終極夢想。

但人生的路從來都是曲折的。回到臺灣的林怡芬先任職廣告公司，過了三年「日也操暝也操」的廣告人生生活，換取職場戰鬥力，然後辭職，租下一間屋頂公寓當工作室，邁向專職的插畫創作家生涯。

插畫家的生活絕不浪漫，林怡芬從早到晚一個人，最高紀錄有一星期沒說話，分不清白晝夜晚，也不重要，由身到心覆蓋著一層與現實剝離的憂鬱，朋友驚覺病情嚴重，開給她一帖「去領養一隻狗」的藥。這隻狗就是拯救、也陪伴了林怡芬十七年的哈魯。有了哈魯熱呼呼軟綿綿的生命，林怡芬恢復了正常人的作息，早晚帶牠去散步，接觸土地和大自然，曾經有人問過她「絕對無法缺少的東西是什麼？」「和狗一起生活」她毫不猶豫這麼回答。

林怡芬從來沒有想過的是，因為結婚的關係她會兩度回到日本生活。第一次在東京，二○○五到二○○八年；第二次是現在進行式，旅居京都，這一次還有了兩歲的女兒「妹妹醬」。

生命中的美麗交集

繪本創作是林怡芬的夢想，這個夢想還進一步帶著她走出書房，採訪了她私心喜歡的十二組日本創作者，出版《十二味生活設計》一書。低調，做自己喜歡的事，不譁眾取寵，不追求流行，甚至不接受主流媒體採訪，這是十二組人共同的特色，林怡芬不禁

哈魯跟著林怡芬到日本，只有哈魯靜靜躺在腳邊，她才能安心繪畫。也因為時空與心境的轉變，她完成了人生中的第一本繪本《橄欖色屋頂公寓305室》，關於狗、屋頂公寓及真善美。隔年，這本書得到了金鼎獎最佳插畫獎。後來，當林怡芬知道閻瑞麟不但有狗還有貓，並以存在的與想像的動物創作了一系列木作，心頭一震，理解到他作品裡的愛和溫暖所從何來。

想，閻瑞麟也是這樣的人啊，對他的圓弧，以及不同色調組合的創作，她也是充滿了好奇，希望有一天能夠像面對日本創作者一樣，採訪到閻瑞麟，坐下來靜靜聽他說故事。

她也反問自己：「如果不是別人order我，我會走到哪裡？」然後土塑燒進入了她的生命。因為哈魯，林怡芬很自然地藉由動物來表現不同記憶中的感情，很多角色都是不自覺蹦出來，好像一直住在她心底，土塑不過是燒鑿了一個洞，以「夢想與記憶之間」為名，好讓故事不斷流出。其中一個作品，她塑了一個看起來不太快樂、對未知世界迷惘的五歲小女孩，「這不就是妳嗎？」媽媽一看到就喊出來。

相對於插畫，林怡芬清楚感知，創作土塑燒的她釋放了更多的想像，以及感情的皺褶，被土塑燒占領的時間於是愈來愈多，佐以微量的插畫，這一切猶如花開花落般自然。也不知道這和閻瑞麟是否有關，這一次旅居京都，林怡芬開始學習木雕。

林怡芬和閻瑞麟還有一次美麗的交集，是因為茶則。茶則是泡茶時避免徒手碰觸茶葉而誕生的，一件用來舀出茶葉，也可以估量茶葉量的小物。旅居日本時，林怡芬曾獲邀參加茶席，當時就想，如果日本朋友來臺灣，我要怎樣介紹臺灣的茶，以及背後的文化？日後隨「人澹如菊」李曙韻學習茶藝的種子就此埋下。

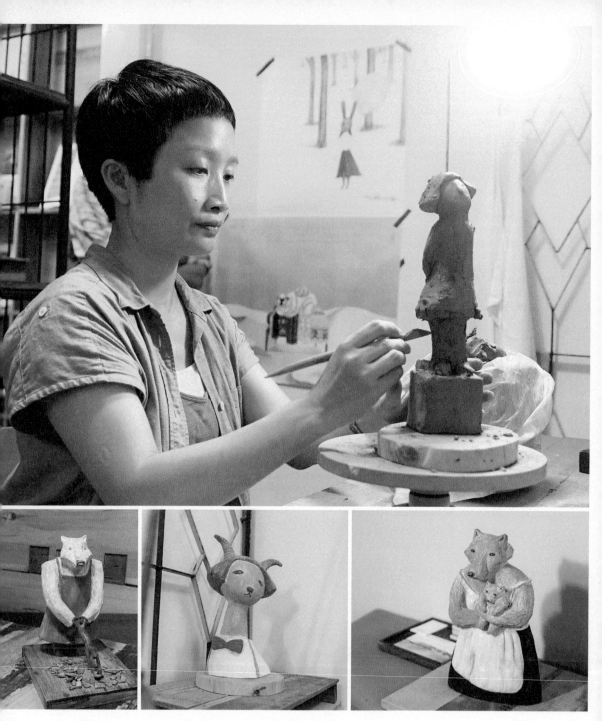

林怡芬清楚感知，創作土塑燒釋放了她更多的想像，以及感情的皺褶。

其實林怡芬的體質不適合喝茶，但從曙韻老師的課程，她學習到如何把東方的美運用到既有個人的風格，又有時代性。習茶期間剛好在日本有一檔早已排定的個展，簽約時並沒有明定主題，所以她就隨順生活，畫了一系列的臺灣茶，畫出她學習臺灣茶的體會。

當林怡芬看到閻瑞麟的茶則作品時，又一次的，從他的創作中看到了某部分的自己。

無論插畫或土塑燒，學習茶道影響了林怡芬在用色上的表現，她發現自己不再色彩繽紛，而是轉向沉靜、留白，總是在思考減少什麼，而非添加。所以當林怡芬看到閻瑞麟的茶則作品時，又一次的，從他的創作中看到了某部分的自己。

林怡芬因為寫書採訪到《生活手帖》總編輯松浦彌太郎，後來松浦彌太郎來臺灣，有雜誌社挑選閻瑞麟的茶則作為禮物相送，問林怡芬合不合適。那是林怡芬第一次看到閻瑞麟的茶則，也是她和雜誌社一起把它送到客人手上。但故事還沒有結束，後來松浦彌太郎寫了《日日100》，千挑萬選出一百件隨身的心愛物品，其中一件就是閻瑞麟的茶則。

只買搬家時會想要帶走的

人使用物品，而物品，則定義了人。有哲學家說人是他自己和他的環境，其實還漏掉了一項，人也是他的物品。

和心愛的物品面對面，認真凝視，就像追溯自己與物品間維繫的那條感情線，松浦彌太郎是這麼說的。「這世界上好看的東西太多了，我們應該反過來想，我是一個什麼樣的人，要過怎樣的生活，再去挑選物品」，林怡芬也有自己的用物哲學。

她喜歡穿皆川明和鄭惠中，收一點茶道具，但這十多年來，因為臺灣和日本兩地搬搬搬，置物變得節制，逛街時必須十二萬分的忍耐。第一次旅居日本，她必須買碗盤，找了好一段時間都找不到理想的，有些餐具過度裝飾，有些刻意打造磨光，這樣的物品用久則膩，也融不進寄住的三十年老屋，後來看到陶藝家大宰久美子作品，燈光一閃，「就是它了」。

還有一個德國製造木頭盒子，打開來是一隻隻木製的動物，本來是要買給女兒的玩具，現在卻變成了自己的收藏，還有創作的靈感。

「我喜歡從作品看到作者的用心，以及可以長年使用、珍惜的物品」，但現階段最重要的原則是「當我搬家時會願意帶走它們。」沒有遇到真正喜歡、確定會帶走的物品之前，林怡芬寧缺勿濫，寧可用紙杯紙盤。她要一種天長地久的承諾，對動物、植物、物品，以及人。

文‧蘇惠昭

在日本購得的德製動物木偶，本來是要給
女兒玩的，結果變成自己的收藏，以及創
作的靈感。

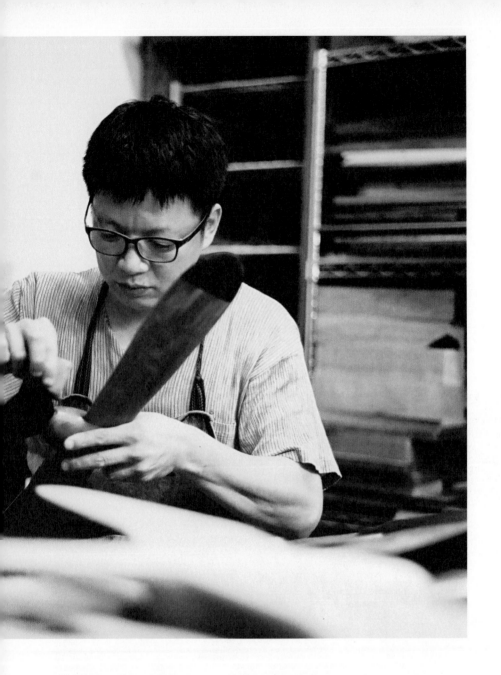

用木頭寫生活的詩・閻瑞麟

他花時間傾聽木頭說話，
閱讀它們如同面對一本充滿隱喻的書，
斷面的紋理訴說祕密的成長故事，
即使同一種樹也擁有各自的表情和個性，
然後緩慢地用工具刨磨出凝固於其中的語言。

夏

天，大溪，閻瑞麟隱身之地距離年初爆紅的落羽松祕境不過幾條巷子。能夠得到允許進入閻瑞麟的木頭小宇宙並不容易，大多數時候，他不斷在練習拒絕。

「我只不過是個住在鄉下，慢慢工作、細細生活的人，一個家庭主夫，用零碎的時間做木工的木匠，保持靜默並持續戰鬥的堅守掛」，總是這樣禮貌的阻擋。不過只要提出非觀光客證明，偶爾也會打開一道門縫。

這是一棟進駐十二年，沒有鄰居，被野生荒地包圍，但細膩整修過的兩層樓老房子，大門外一棵壯大苦楝擔任守衛，五色鳥叩叩叩叩的敲木魚聲為之伴唱。他逐一點名。閻瑞麟打開門，木頭香氣猛烈襲來。他逐一點名。庭院裡種了榔榆、紅豆杉、烏心石、竹柏、山櫻……另有一區闢為菜園，需要青菜的時候，現拔現洗現炒。

對閻瑞麟，這裡是他背對城市、逃離混亂喧囂的場域，是他的木料儲存間、工具房和作品的棲息所，他的家。更早以前，還單身的他獨自住在北宜公路的小山上，他的體質從來都與都市不合。

一天的開始，妻子開車到臺北上班，他送女兒上幼稚園，送兩個月大的兒子到保母家，然後，就是他一個人與木頭的寂靜宇宙了。鳥叫蟲鳴算是寂靜的一部分。

「我是個比較接近傳統的細木工作家，一個人的細木工作業。細木工，使用手工具與手操作機具，專業製造家具的工匠，一個臺灣斷層的、面臨消失的古老行業。

一個人也意味著，從設計發想、製圖、畫線、

刨型、製榫、膠合、砂磨、塗裝，甚至到展覽或販售，都必須獨力完成，「這中間包含自我的思考、想像、生活體驗，以及對於環境的反省折射，把這些瑣碎凌亂的小部分收集起來，然後整理加工成安置在生活各處的道具。」

生活、木頭和作品

四十三歲的閻瑞麟收藏了活到一百歲都用不完的木料，「道理和女人的衣櫃裡永遠少一件是一樣的。」他花時間傾聽木頭說話，閱讀它們如同面對一本充滿隱喻的書，斷面的紋理訴說祕密的成長故事，即使同一種樹也擁有各自的表情和個性，然後用工具刨出磨成凝固於其中的語言，緩緩慢慢的。「是木材在叫我，命令我。」他如是說。

臺灣扁柏、臺灣紅檜、臺灣肖楠、臺灣櫸木、櫸榆、牛樟、烏心石、苦楝、樟樹、光臘樹、青剛櫟、厚殼仔、黃連木、黃楊木、柚木、黑檀、紫檀、鐵刀木、毛柿、蛇紋木……十

年來，成噸成噸的木料被閻瑞麟帶回家。一些來自地底，一些是老房子拆解後的舊料；有林務局合法標售的漂流木，有少數來自遙遠的異國。相對於通直的纖維排列，也有一些有著特異的紋理。若用商用木材的分類，有一級木，有二級木，也有被歸為雜木的放牛班的孩子。不管什麼類，必須等待十年後自然乾燥，細胞不再膨脹與收縮，木材方可使用。

「料理和創作的路徑很接近，兩者都必須順著材料的紋理」，閻瑞麟生活的主題是料理，他每天做菜給家人吃，連切薑片、剁蒜頭都一絲不苟，用手撕開的高麗菜葉片和用刀口切過的葉片，不同的口感，他的舌頭可以輕易分辨。平凡的食材也可以做出感人的料理，變成作品之後的素雅感，絕不輸給市場上高價炒作的明星級材種，閻瑞麟有這樣的自信。

「樹木又不是長來給人做東西的」，面對一塊木料，閻瑞麟會敬謹地、盡其可能地用到底，

閻瑞麟大隱於市,細細工作,
慢慢生活,家裡收集了活到
一百歲也用不完的木料。

還因此買了一座二手全開鐵櫃來置放碎材。比起大型家具,他更喜歡用碎料做一些「不符合經濟效益」的小品,筷子、壁掛、春芽糖罐、小鳥糖罐、小蟲皿、茶則、毛毛蟲小盤、小積木,發芽小盒就做了一百個。琢磨的時間、「工」的含量,只會多,並不會少於一張別人家只要磨平、上漆,就開價二十多萬的大書桌。最後剩下的,無法再使用的邊材,則會在冷吱吱冬天被投入火爐,化為可以回返土裡的灰燼。

失敗是必經的過程。曾經花三星期做一張單椅,卻因為一個算錯的尺寸,釐米之差,被打入瑕疵品的行列。雖然這個錯誤不說的話也不

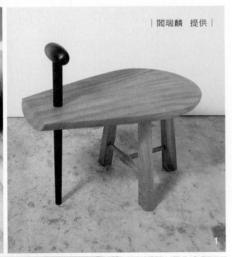

｜閻瑞麟　提供｜

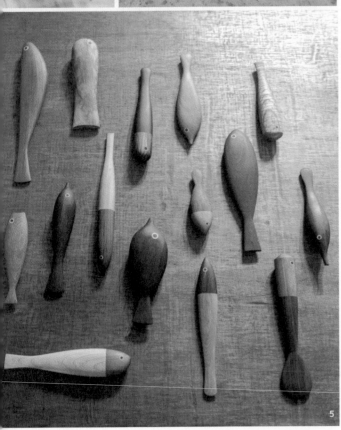

會有人發現，對閻瑞麟來說，這就是工藝家的態度。而成功的作品，「只要有準確的樺卯結構、安全自然的塗裝及友善的使用方式，時間愈久就會散發出厚拙迷人的自然光彩。」散發生命力，記憶著作者和使用者的痕跡。

視覺美與功能性一直是閻瑞麟優先考量的前提，但為女兒做的動物園系列，以及琢磨多年的飛鳥與魚系列，似乎已經脫離了功能性。不過如果能夠讓觀者從驚喜到平靜，再有微笑浮出，很難說這不符合功能性。

與木頭相倚為命的，是工具。閻瑞麟曾經是「工具狂」，畫線度量用的、敲擊用的、鉋削

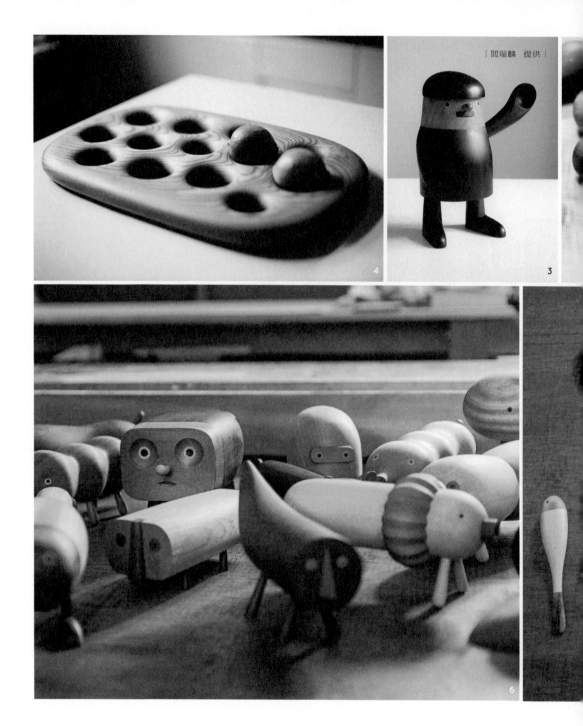

| 閻瑞麟　提供 |

1. 體貼長輩的穿鞋椅。　2. 利用碎料製成的鵝卵石形木壁掛。
3. 人偶糖罐。　4. 水果盤。　5. 「飛鳥與魚」系列的小魚。　6. 為
女兒而做的「動物園」系列。

1. 在細木工作裡，刨刀可說是木工之魂。　2. 為了避開化學塗料，閻瑞麟寧忍奇癢之苦，堅持使用生漆。
3. 小切刀銘印著閻瑞麟木工生涯的種種記憶。

用的、鋸割用的、鑿削用的、刮削用的、研磨用的、雕刻用的……工具是工藝家雙手的延伸，他不允許人隨意碰觸。

將粗型以機械加工後，細木工作家接下來的作業多以手工具進行，每一道工序都得用時間換取，注入了善念、手的溫度和細膩的感情。端視著經由雙手長期摩擦接觸而日漸生成的光澤，已經失去指紋的指頭，還有嚴重當機的神經肌腱，閻瑞麟每每感到幸福，他相信，「一件好的家具不只能服務生活，也許還能改變一個人對於生命的看法。我的工作幫助我，讓我成為一個比較好的人。」他就是一個因為木頭而改變的人。

閻瑞麟盡其可能地對外行人介紹他的木頭、他的工具，但大家還是有很多疑問像吹泡泡一樣不斷冒出來。只是，除了工法的理解、材料的

價值，以及作品背後的深刻著力，或者他與時代對抗的堅持之外，所有偏離本質與實際內容的問題，閻瑞麟都不太願意回應，特別是與數字有關的。

作品曾經寄賣，有人像挑西瓜一樣在原材或作品上敲敲打打，甚至刮一刮。有人論斤論兩地討價還價，很多美好的教養在商業的算計裡失去了（譬如堅持裡外一致的用料）最後只能鬱積成傷地回家。這樣的經驗，讓他決定遠離生意人，選擇守住邊緣的位置以保全創作的自由，還有心誠意正的善念。

受傷時，多半他會忍著，害怕給人說成是難搞臭屁的藝術家，忍到成傷。如果他是鳥，木工就是天空。「你會問魚為什麼游泳，鳥為什麼飛嗎？」他反問。

要進入閻瑞麟的世界，必須用很長的時間反覆探問，或者必須進入到他的文字中尋索，才能拼湊答案。

案子過活，有了自己的小工作間和小自由，任性地把三分之一的時間留給木工。

他當然也可以用畫畫賺錢，但技巧已經被訓練到太好以至於沒有辦法畫了。當時他曾經去拜訪一位專門製作國樂器的老師傅，有過以下的對話。

「你知道一把琴的好壞要如何分辨？」

「不知道，看起來都差不多。」

「好與壞的差別在於細節，每個地方好一點，加起來就好很多。」

和孩子時候的自己重新相遇

他是獨自長大的孩子，出生新竹眷村，為了打發不斷出現的空閒和寂寥，經常一個人四處亂逛，撿拾一般人認定的破爛，用姑丈木頭工廠的工具箱，最重要的是裡頭有一把超級小刀，胡亂做些玩具，「打發時間的私密娛樂和紓解受挫落難後的心情。」回頭看，人生的軌跡總是有線索的，或者說，人有所謂的本質、初心。

工匠以生命來貫徹對於細節的信仰，這句話打動了年輕的閻瑞麟，也成為日後指引他走向專業木工之路，最重要的一句話。但，總還是有拜師學藝的過程吧？「材料都在那裡，資料都在那裡，工具也在那裡，剩下來的，就是從一根小樹枝開始，自己去練習磨刀，練習鉋削」，閻瑞麟對於老被這樣提問有一點不解。

後來搬到臺北，讀了復興美工，不過那不重要，學校教育之於閻瑞麟，不外是「要想辦法忘掉的東西。」畢業後進了外商廣告公司，美術技巧精進，但熱情快速被掏空，他不甘心時間虛擲，就利用殘存的力氣做了一批沾水筆桿，小時候那種祕密地享受一種原始單純的手作樂趣依稀回來了。終於他離開廣告公司，接

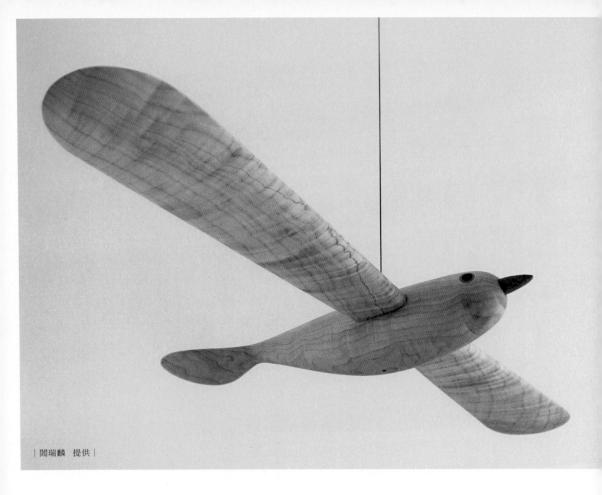

不斷琢磨，不斷受傷，必要時也得要拆解家具零件以便解其細部樣貌，有時當然也要請教前輩。「左手持刀，將推進力道放在左手拇指，順著材料的理路向前緩慢的削減，捲翹薄木片會散落四周，讓預想中的線條慢慢出現」，他陷入這樣的迷戀。

一個人修練的旅程，愈走愈遠，愈走愈深，現在想起來，確實是有計畫地，一吋一吋地逃脫、遠離塵俗，和孩子時候的自己重新相遇。

「我是認真的烏龜」，他很認真地說。

荒涼但有希望的一條路

闊瑞麟不只會做木工，會種菜做菜，也讀很多書。寫出來的文字，一級的。

有一段時間闊瑞麟寫部落格，思維之深邃，論述之精細，偶爾射出一束幽默的光芒，也有生活的酸甜苦辣，讓人忍不住一篇一篇讀下去。

進入臉書時代後，無聲無息地，粉絲就跨越了二十個國家，韓國、丹麥、烏克蘭都來探詢去展的可能，對岸則說要為他拍攝紀錄片，甚至有位雜誌編輯勇闖大溪，透過里長找到閻瑞麟的家，說閻瑞麟是他來臺灣的唯一理由。

「很少有人會不喜歡木頭吧？」閻瑞麟淡然以對。他知道確實有人在等待他的作品，但不接訂單，不急於開展，不肯賣要留給女兒的作品一箱又一箱。日復一日努力準備，卻把成名與賺錢的欲望降到最低，這是某種反骨，一種「樸素的正義」思維，也是「我不要背叛我的階級」的宣示。他不想要忘記自己的出身，以及一路如何靠著自己摸索前進，不要一個被世俗置換的靈魂。

那麼，到底他想要成為什麼？要走到哪裡？「細木工作家閻瑞麟」的存在意義為何？閻瑞麟的目標是讓作品被更多人看見、喜歡，但未必要擁有，「我不是為了賣給某一個特定的人而創作。」他也希望作品進入某一個人家的生

活後，得到預期的回饋，譬如那張多給了一支貼心枴杖的穿鞋椅，讓老人家或有腰傷者穿好鞋後一扶就順勢站起來。

年輕世代的工藝家定然感嘆位置被占滿，搶不到話語權，過去的風景已無法觸及，未來看似一片荒涼，但是如果看到閻瑞麟一路走來，這個人的努力與堅持，以及現在堪稱平實安定的生活，閻瑞麟相信，這會是一種鼓舞，「我想用我自己告訴新一代的人，這是一條可以走的路，荒涼但有希望，是一個好工作，看得到未來。」

這是細木工作家閻瑞麟的第一章。採訪的這一天，閻瑞麟把一年份的話都說完了。

<div align="right">文‧蘇惠昭</div>

工匠以生命來貫徹對於細節的信仰，這句
話打動了年輕的闓瑞麟，也成為日後指引
他走向專業木工之路，最重要的一句話。

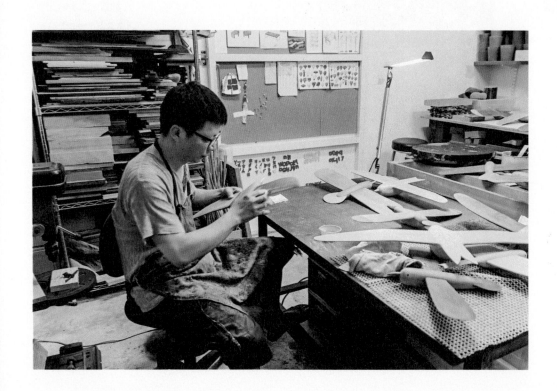

駱毓芬 × 蘇素任

一雙扭來扭去的竹編高跟鞋，顛覆了駱毓芬的認知與想像，也開啟了她與蘇素任相互激盪的工藝創作之路。無懼挑戰、樂於分享的她們，期盼傳統工藝能於當代生活中開展出更多元的面貌。

駱毓芬──原是３Ｃ產業設計師，從參與工藝設計中重新找回創作溫度。自行創立「品研文創」，曾獲德國 iF、紅點設計等國際大獎。

蘇素任──竹編家，曾獲紅點設計獎。在竹山成立「二十三工作室」，藉由發展竹編支持在地經濟。不拘泥傳統，讓竹編與異材質結合，跨界，是激發她竹編創意的不二法門。

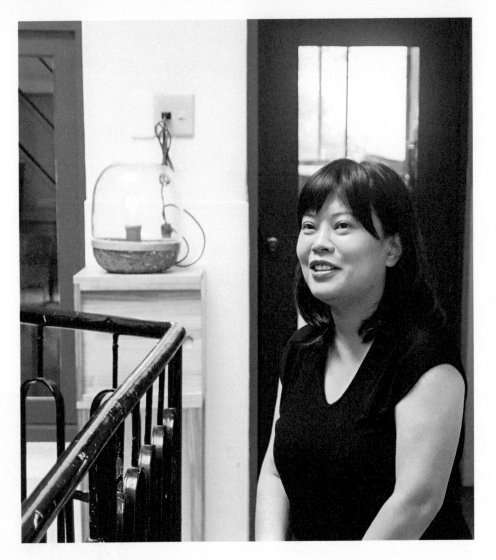

讓古早創意走進當代生活・駱毓芬

當真正開始重視自己的文化，

產品設計愈在地時，

或許就能在國際市場中展現差異性與獨特性。

駱毓芬期待著，以設計讓傳統工藝走進當代生活，

透過我們這一代人，來詮釋屬於當代的文化內涵。

倘若循著所謂正常節奏行進，駱毓芬極有可能會終老於3C產業，仍然家居臺北、成為資深的家電與3C產品設計師。然而，誰知人生的道路該向左走或向右走，偶然的決定改變了未來方向。今日的駱毓芬，落腳臺南，成了人們口中的文創設計師，「不知道為什麼從3C產業走到文創後，我就從設計師變成文創設計師了！」駱毓芬笑著說。

開始參與工藝設計，原本只是不想老盯著電腦，畫出一堆虛擬產品圖，想要尋找「溫度」而投入。駱毓芬在表現工藝作品時，不僅關注技法而已，更從點、線、面出發，將工藝品視為品牌概念執行，「這大概是我和一般設計師比較不一樣的地方吧」，3C產業十年經驗的最重要累積，是如何經營一個品牌的訓練。

探索材質，在工藝設計中找到救贖

二〇〇七年左右，駱毓芬首度和竹編家蘇素任合作，首件作品是「麥克風頭燈」。她坦言，當時對竹的了解甚少，見蘇素任竟然以竹子做出扭來扭去的高跟鞋，打破她原先以為竹材一定是直的成見，驚豔於竹的可能性。正巧文建會推出「前進米蘭」徵選案，她順利獲選，這件「麥克風頭燈」竹燈，初始只考慮「設計」概念，不顧一切想完成，根本未考慮後續更換燈泡等維護問題。回看當時，只能說，「麥克風頭燈」開啟駱毓芬對竹的初步認識，為日後推廣竹藝的願景奠下基礎。

駱毓芬曾夢想在臺南的老房子裡有
間工作室，如今真的如願。

初始參與工藝設計時，陶瓷、木、竹等材質到底有啥特性，有哪些差異？駱毓芬完全不懂，日久方了解順著材質特性設計，且逐漸加入臺灣文化特色及生活感，這是設計師詮釋作品時所能賦予的深度。產品，並非只要設計界認可就好，最重要是讓大眾可接受，駱毓芬說，如果東西都只能賣給同行，設計師一定會餓死。

二〇〇九年前後，臺灣電子產品日趨輕薄短小，對設計師而言，發展空間也日益受限，駱毓芬開始懷疑，「難道我的人生要一直畫這樣子的圖到老死被淘汰嗎？」此時國立臺灣工藝研究發展中心推出工藝時尚Yii計畫，「這是我的救星」，她藉此和更多人互動、觸摸、實驗更多真實的材質，積極參與各類競賽。笑稱自己得獎運很好的駱毓芬，在工藝設計中找到救贖。

打造女性專屬器物，規劃輕工藝旅程

其後，有廠商看好她的潛力，有意投資，駱毓芬決定自行創業。二〇一〇年，CUCKOO品牌發表相當成功，這個以衝出小柵門咕咕報到的布穀鳥為命名由來的生活器物新品牌，很受注目。喜愛旅行的駱毓芬將產品設定在「女性的生活化用品」，以女性、旅行、小物件為關鍵理念，她隨手端起餐桌上的茶壺、茶杯，多功能小家具等可移動的單品配件，說明能讓人體驗日常生活小幸福的產品，並不需要過多的設計，但價位必須是粉領族可輕易下手的。駱毓芬拿出創意造形竹筷「保青・竹箸」，保有竹子原始顏色的環保

「保青‧竹箸」不僅是筷子，更有刀、叉的功能，是CUCKOO很受歡迎的生活用品。

筷，上端兼具刀、叉、三百多元，這副臺灣製作的輕盈竹筷，走遍世界吃遍各地都方便，「身為女性，就是我最大的優勢！」在男性設計師居多的設計界裡，駱毓芬說她更懂得女性的心靈並理解她們的生活需求。

許多女性喜以旅行調劑生活，「從巴黎到峇里島」都熱愛的駱毓芬，走訪過許多國家，思考出「大人的療癒工藝」概念，可能是傳統工藝創新的一種路徑，即在旅程規劃中從傳統工藝抽離某些元素，讓旅人輕鬆參與，比如月桃這項可吃可做的素材就很適合安排成一兩天的短期體驗課程。透過「輕工藝療癒」旅程，每個人都能成為工藝創造者，更添旅行的樂趣。駱毓芬認為，這樣或許可創造出屬於我們這個世代的工藝價值，而臺南，是很有條件、機會發展出「工藝輕旅行」這種體驗性文創路線的美好城市。

以竹藝精品彰顯在地性，與市場對話

二○一四年獲得亞洲家具家飾展（Maison & Objet Asia）新銳設計師殊榮的駱毓芬，一路以來不斷地參展、屢屢獲獎，推出個人品牌也頗受好評，看似一帆風順，被豔羨的眼光包圍著。然而，公司初創時，她曾面臨合作夥伴抽資，瞬間負債、跌到谷底的困境。當時，駱毓芬和蘇素任攜手合作竹編「貓燈」，以亂編法展現出貓之慵懶的竹燈，可隨手隨意四處擺放，溫暖生活，挑戰了燈具一定要固定位置的既定想法。貓燈完成之際，正是駱毓芬最失落時。然而，上帝為她點亮了一盞燈、開了一扇窗，竹山民宿「天空的院

子」主人何培鈞看重駱毓芬樂於分享的態度，在她艱難時刻給予支助。何培鈞認為「分享」是設計師要能成為企業家非常重要的人格特質，在駱毓芬身上有著讓人信賴的溫柔感。投資夥伴跑了，天黯黑了，光卻陸續照射進來，她從谷底逐步往上爬。

幾乎同時間，有位紐約設計師在米蘭見到這盞貓燈，讚賞之餘找上駱毓芬協同為頂尖豪宅規劃竹編燈飾，「我還以為是詐騙集團呢！」駱毓芬不敢相信幸運的機會竟如此降臨，原來豪宅主人跟一般人想得不一樣！豪宅，與其拿來裝滿所謂世界名牌，倒不如以在地最特殊的工藝來彰顯每個住宅的獨有品味。駱毓芬請蘇素任協助，艱難地完成超過二公尺高的大型竹編燈飾。這次經驗開啟了駱毓芬對「設計服務」的想像。她覺得，竹的精品工藝路線，若能以精緻而獨特的「東方訂製品」為主軸，未來性將無可限量。

駱毓芬的自創品牌，特別分出高端、以設計家具為主的「Pin-Collection」和生活日常小物的「CUCKOO」兩條路線，期使不同需求、階層的使用者都能找尋到適合的工藝品，但如何讓高端產品量化，也提升較低階產品的價值，是設計師思考設計生命時無法迴避的課題。

參與竹藝設計以來，駱毓芬與工藝師合作的作品常以竹管展開結合細緻竹編的技法來呈現，成為讓外界印象深刻的主形象，見竹即知是「駱毓芬」，清晰地讓別人記住她。從「工藝時尚Yii計畫」以單件作品參展開始，現今以自

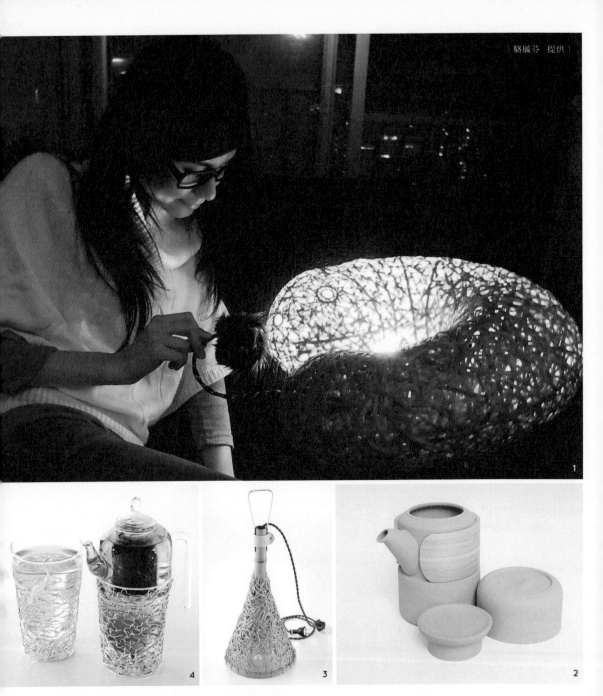

1. 駱毓芬、蘇素任聯手的作品「貓燈」，開啟了駱毓芬對「設計服務」的想像。 2. 造形可愛，結合瓷土與橡膠木的「小憩茶壺」。 3. 駱毓芬、蘇素任、張永旺三人聯手的「溫釋竹提燈」。 4. 駱毓芬與蘇建安合作的「銀鼎新芽杯壺」，材質是銀及玻璃。

家品牌參展，與消費者直接溝通，駱毓芬認為臺灣竹工藝要朝產業化邁進，不能只停留於參展階段，應該量化才能推廣，倘若不量化，一般人買不到，參展效益不就等於零嗎？精品竹編工藝如何具實際產能，結合趨勢並與商業鏈結？這是工藝品進入大眾生活不易突破的關鍵，但駱毓芬樂觀以對，邊做邊學，「每個人都有夢想，但重要的是如何克服、跨出現況。」她總是積極正面地迎向挑戰。

駱毓芬秉持的設計理念，是要以輕鬆幽默的設計手法，讓傳統文化創意能於當代被運用，讓大家喜歡，這樣傳統工藝才得以延續而不會消失，乃至於產品設計愈在地、愈臺灣愈好，當真正開始重視自己的文化時，或許就能在國際市場中顯出差異性與獨特性。

已定居臺南數年的駱毓芬，成立「憩作」開放式概念平臺，期藉此推廣臺南文化深度進入文創、走進生活，共同行銷城市之美。「設計師只賣腦力做設計，所以要懂得結合眾人的力量」，駱毓芬期待著，以設計讓傳統工藝走進當代生活，透過我們這一代人，來詮釋屬於這世代的文化內涵。

文・葉益青

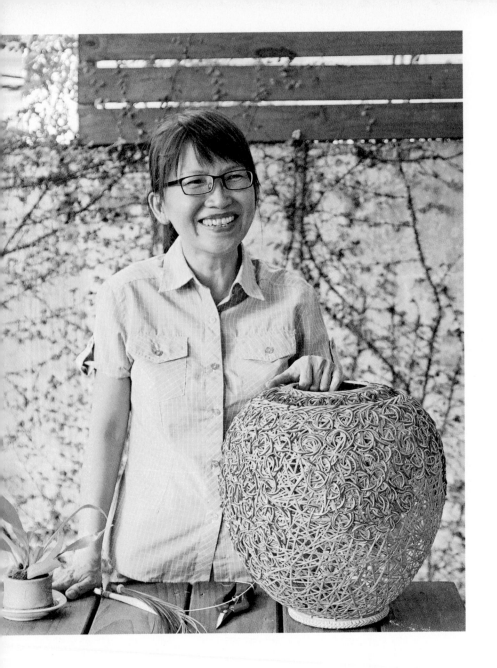

編出多變的美感 • 蘇素任

「竹藝真的很美」，

說起竹編，蘇素任眼中閃著光。

她喜歡發想、創造，打破傳統對竹編的看法，

絕不開口說不，熱情地挑戰，

讓竹編可以時尚精品化，也能產業化。

早 在童年時，知名竹編家蘇素任和竹子的緣分就已默默扎根。

成長於南投縣竹山鎮大鞍里山區的她，儘管不能算是正統「竹家」子弟，自小有進竹林玩耍、採竹筍的經驗，只是當時小女孩蘇素任與竹的情感距離仍有幾分遙遠。然而，人生的道路，如竹枝可直可彎，彎了又直，繞了好大一圈，長大後的蘇素任與竹重逢後，瘋狂投入竹編領域創作，二十年不渝。或許喜歡竹子的癮頭早被種在她的DNA中，愛上竹子卻不自知；直到再度相遇，竹編，成為蘇素任的終生志業，更是一生「摯」業。

邏輯強，一頭栽入竹編的世界

成年後的蘇素任，原與竹子沒什麼交集，直到竹山高中美工科教師賴進益向農委會申請竹工藝傳承五年計畫，聘請國寶級竹編大師黃塗山等老師傅開班授徒，竹山人紛紛前往學習。蘇素任隨後在一九九五年開始學竹編，沒想到學出興味，「竹編千變萬化的無限可能，要數學邏輯不錯才能掌握，我想這點我很適合。」蘇素任愈來愈投入。

想起學藝階段，蘇素任回憶：「回家就算做到半夜十一、二點，還是很開心」，當時因原本經營的天然桌木市場沒落而改行，她和先生陳高明一起開設「竹韻工坊」，初始生意不佳，白天她只好去旅行社當票務貼補家用，晚上回家才能編竹編。直到二○○七年加入國立臺灣工藝研究發展中心所推動的國家品牌Yii團隊，以竹編呈現設計師周育潤設計的電風扇和椅子，才有了轉變的契機。「就在那年九月二十八日」，這初見面的關鍵時間深深地鐫刻在蘇素任腦海，雙方相談甚歡，雖然時間緊

與竹重逢後，蘇素任瘋狂投入竹編領域創作，二十年不渝。

蘇素任在竹山成立工作室，希望藉由竹編帶動社區經濟。

迫，他們夫婦二人決定接受挑戰，陳高明主攻電風扇，蘇素任成功創造出第一把時尚竹編椅，開啟了和設計師合作的可能性。

創作路，幸有貴人相知與相助

蘇素任和設計師駱毓芬結緣亦早。二〇〇九年兩人合作的「蓬蓬裙椅」，作品超吸睛，獲選為工藝中心當年出國展覽的海報主角。駱毓芬以有「夏天的冷氣機」之稱的古早抱枕「竹夫人」，當作設計靈感的來源，蘇素任則以傳統竹工藝六角編結構，利用垂直向的強韌性和編織的穿透感做成椅腳，搭配活潑跳躍的色彩，在輕快、童趣中展現了女性細緻的美感。

與駱毓芬一路合作至今，蘇素任說，兩人深交得歸功於「消費券」。二〇〇八年受全球金融海嘯之累，臺灣景氣不佳，許多公司裁員或減薪，翌年年初政府發放消費券，欲藉此刺激國內經濟。任職公司也遭金融危機波及的駱毓芬，訂了竹山的民宿「天空的院子」散心，原先相約的友人卻因故未到，她一通電話邀來家住竹山的蘇素任，「老師，你過來跟我住一晚吧」，夜裡兩人對話、討論如何突破困境，駱毓芬思考成立公司，蘇素任浮現開設「二十三

「工作室」的意念，工作室之名取自「聖經‧詩篇二十三篇」，兩位基督徒統合專業，聚焦在社區的經濟活化，希望給外配、弱勢者一些協助。從家具到空間，兩人的合作愈來愈多、創意之路愈來愈寬，打造從單品設計走向完整生活方案的可能。

那樣一個夜，駱毓芬的「臨門一踢」，蘇素任決定成立工作室。幸運地，困擾的場地問題也迎刃而解。二○○九年初，竹山高中賴進益老師因派駐南美，將空下來的工作室與設備隨蘇素任使用，但這終究非長久之計。正好，蘇素任常到住家附近山腰一帶運動散步，見到有透天厝求售，遂購入當工作室，二○一○年底進駐至今。談起賴進益夫妻完全的信任和包容，在起步階段給予的助力，蘇素任語中仍有滿滿的謝意。

高雄醫學院的陳珠璜教授，是蘇素任的另位貴人。訂製工藝品的他，因為「惜才」，只給了一個「三隻小豬募款」的社會議題，讓蘇素任

｜蘇素任　提供｜

1

4 3 2

1. 蘇素任與周育潤合作的「泡泡沙發」，大獲好評。 **2.** 蘇素任、周育潤
共同創作的「Bambool」三腳竹凳，榮獲2009年德國紅點設計獎。 **3.**
竹編野餐提籃，脫胎自傳統放嫁妝用的謝籃造形。 **4.** 蘇素任帶領竹生活
文化學會學生創作的「六角置物箱」。

自己發想，有別傳統竹編指定花瓶、花籃等實體化需求，期盼工藝家打破既有慣性，蘇素任說這是她首度接到這種跟社會議題有關、任她自由創作的訂單。

自我鞭策，成就理性感性兼具的佳作

這幾年，二十三工作室走向「減法工藝」。蘇素任的起心是為了不增加成本，方能讓家庭主婦媽媽們加入協助。這理念周育潤和駱毓芬都認同，從「竹夫人」造形出發，駱毓芬設計出蓬蓬裙椅，周育潤則設計了「Bambool」三腳竹凳，二者都將傳統元素成功轉化為時尚工藝品。

會一開始就從她口中聽到「不可能」三個字，她總是先試試看，若真有無法解決的問題，方下定論，這是她的積極，她的熱情。而且作品完成後，還持續檢討，期使未來得以更好。這是蘇素任對自我的鞭策和對完美的堅持，作品不好就拆掉，重新再來，「沒有捨不得這件事」。與周育潤合作三腳竹凳的過程中，曾有人建議全椅面包裹，不留空隙，蘇素任未曾多言，默默返家試了二十餘種編法，再與設計師討論，設計師服了她，保留她的概念。「藝術的東西，要有穿透性，適度地保有作品中的留白與餘韻」，這種美感與悠然，在蘇素任作品裡輕盈地舞動著。

二○○九年「Bambool」三腳竹凳獲得德國紅點設計獎，蘇素任受邀到新加坡紅點設計博物館，走秀方式規劃的會場，讓得獎者備感尊

這些充滿創意的作品，傳統竹編家一般是不會輕易嘗試的。但設計師與蘇素任討論時，絕不

榮；同樣這件作品在前一年的巴黎家具家飾展中也大放異彩，甚至從上萬種的參展作品脫穎而出，獲選為僅二十三件作品得到的「最佳心動獎」，意喻「你很美，觸動了我的心；你很美，美得令我的心都碎了」，蘇素任如今講來猶不免面露喜悅之情。獲獎對創作者來說，具有正面的鼓勵作用，是種肯定，後續的媒體報導效益，愛好者循線下訂或增加合作可能，讓創作者的路，得以愈走愈寬廣。

而竹編工藝不只是藝術，更是科學，蘇素任提出她的看法。比如和周育潤合作的另一件作品「泡泡沙發」，設計師著眼的是設計、外觀與美感，想方設法以實際的工法做出來。她在每一個中空竹編圓球中加入竹片以增大支撐力，將竹材特性展現到極致，十分輕透。此外，基於功能的考量，竹編有時會與異材質結合，不過這往往也拉高了成本，「一想到與異材質的結合，我會怕，因為很容易處理得不夠漂亮且增加成本，不過只要運用得當，即可增添實用度

竹編工藝不只是藝術，也是科學。蘇素任經常為求作品完美，不斷嘗試各種編法。

作品就是生活用品

與現代感。」

最初，投入竹編比較是個人的藝術創作，現在，蘇素任轉向實用生活品的製作。她著眼於竹編與生活的實際結合，技巧未必要繁複，就算用最簡單的壓一挑一（即竹篾一上一下）技法，也能顯現乾淨俐落的美感。蘇素任始終惦念著要讓社區媽媽參與工藝製作，增加家庭收入，運用最簡單的技巧做出最美且能量產的工藝品，才能帶動在地社區經濟。

「為設計而設計的東西，是無法回到生活裡

的」，蘇素任認為，要讓生活與工藝互動，作品就是生活用品。而脫胎自傳統放嫁妝用的謝籃造形的竹編野餐提籃，兼具工藝之美與生活之用，是她推薦最適合一般人入手的首件竹編品。

從純藝術創作、時尚精品、大型裝置藝術、生活用品，面對工藝的跨界，蘇素任游刃有餘地享受不同領域帶來的樂趣與創新。藉著參與公共藝術案，蘇素任把竹編放進不同的地域，讓作品與環境對話。

「有著毫不畏懼的精神」，蘇素任笑了，對，她就是這個樣子，很好奇。創作過程若暫無靈

感，怎麼辦？出去玩一趟、吃頓不一樣的，讓自己放空一下吧！曾有外縣市的人請其協助規劃民宿，但提不出經費預算，蘇素任笑說，那好，請民宿提供一天的食宿，她則帶著學生以工換宿，去打工吧！

出國旅遊、參展、示範、交流，也是蘇素任打開視野的方法。她和駱毓芬一起去過峇里島，在海島上欣賞在地工藝；也去過科威特代表臺灣參加第十九屆亞太手工藝展，見識到其他國家作品；曾去紐約設計藝術博物館（MAD）駐村；上海舉辦世博的那年，她則經徵選到上海示範竹編，藉由到世界各國走走、交流，介紹自己作品也認識國外創作，是工藝家擴展眼界、提升高度的重要養分。

開放式收徒，打造共享平臺

進駐半山腰的二十三工作室後，陸續有人來詢問學藝之事。第一個學生是銘傳建築系畢業的葉怡姍，另一位是學工業設計的張盛哲。葉怡姍二〇一四年九月到工作室學竹編，對自然建築很有興趣的她，期望日後有機會把竹編和建築結合。對年輕人的加入，蘇素任非常欣喜，學生一起學藝，帶來不一樣的想法，讓她有機會跳脫限制，無限延伸。

目前五十坪大的工作室空間已覺不足，「老師，我想要學竹編，可以去哪裡學？」接到年輕人電話，蘇素任有些苦惱，她希望可以找到更大空間，分享出來，讓想學的人藉此確認工藝是否為其人生未來方向。

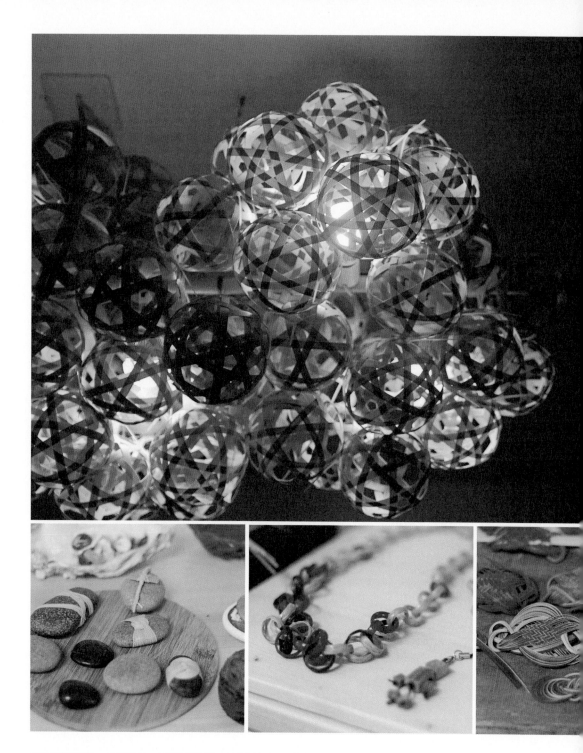

不論純藝術創作、時尚精品、大型藝術裝置，乃至生活用品，蘇素任游刃有餘地享受不同的創新樂趣。

年輕人學竹編，往往因現實的經濟問題而續航力較低，無法長期投入。蘇素任認為，未來，若能把竹編工藝的市場做到最大，產生的經濟效益足以讓工藝家生活無虞，路途方才遠久。

打造竹編實作的共享平臺，實現所謂的創客（Maker）經濟，是現階段蘇素任念茲在茲欲達成的目標，有一定規模，就能引領家鄉婦女與年輕人學習參與。她期盼能以竹編回饋家鄉和土地，讓竹編工藝永續。

文‧葉益青

工扎實，藝才更好

竹子，是有溫度的工藝材料，臺灣竹材優異，符合環保趨勢，是得天獨厚最適合發展的在地天然材料，不論是廣泛的大眾市場或深度的精品工藝，竹編都有其發展的經濟潛力。

進行竹編前，蘇素任會到竹廠挑選適合的竹材，先鋸切成竹管，刮除竹節、竹青，再劈成竹條，剖成竹篾。只見她拿起手中的刀輕盈地剖起竹子，依竹器預定大小剖取適當厚薄和寬度的竹篾，還得經過「倒角」的工序，即在一片片竹篾雙邊修整出些微的倒角，讓竹篾較光滑順手才好編製。過程中一定要耐得住性子，畢竟每片竹篾幾乎都要經二十道以上程序處理，而細緻的大型作品一次得用到上萬片竹篾，前置材料的處理工程浩大，創作也得花上半年甚至更久的時間，箇中辛勞與付出不易為一般人所知，「要花時間，足夠扎實的工，才能有好的藝」。

初接觸竹編工藝品時，不妨用手觸摸，感覺它的質感紋理，用眼看竹片是否大小一致，藤綁的收尾是否工整漂亮，造形是否夠吸引人，塗裝處理是否均勻。蘇素任認為工藝品跟名牌皮件類似，細節最重要。多看幾次、也聽點工藝家的分享，就能慢慢累積對竹藝的認識。第一次購買竹家具者，一般竹編椅子價位不高，很好入手，家裡放上兩把就能讓整體氛圍有所不同。

在工藝界，玩玉的人說玉要「盤」，即每天溫柔地以手觸摸。其實，竹製用品一樣得「盤」，就是要常用，人身的油脂與溫度，才得以傳送到工藝品上，用久了，它們一樣會和主人產生互動說起故事。蘇素任曾經見過百年竹椅，依然安好，照顧工藝品的最好方法，就是要用，在生活裡使用。

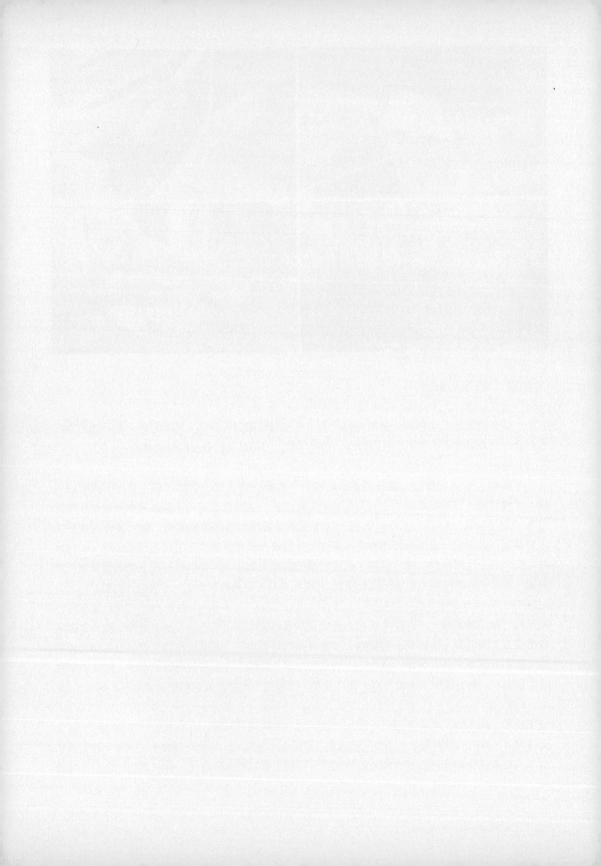

附錄・與好物相遇

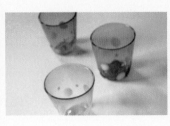

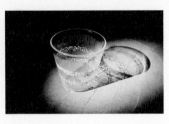

時光

糖果杯

衍生

林靖蓉玻璃工藝

網頁：http://glassartistlynnlin.weebly.com/

臉書專頁：https://www.facebook.com/glassartist.lynnlin.com.tw

電郵：rinrinririn13@gmail.com

每件玻璃製品都是在千度高溫下手工淬煉而成，林靖蓉投注了內心的情感，將無形的思緒與悸動，透過創作，化為有形的生活物件，與喜愛玻璃藝術的同好分享。林靖蓉目前長駐在誠品臺北松菸店二樓的「坤水晶」，可預約體驗玻璃製作。另於北、中、南都有作品展售點，相關資訊請上網查詢。

代表商品有「衍生」，二千九百八十元；「糖果杯」，一千四百八十元；「時光」，一千二百八十元。

美研漆藝

網頁：http://taiwan-lacquerware.weebly.com/

地址：南投縣草屯鎮文化街33號　電話：049-2367588

茶盤

糕枕

鐵花器

王清霜於一九五九年創立了美研漆藝，以展現獨特臺灣漆器工藝，傳承正宗的漆器技法為宗旨。後來，開始走向漆器藝術品創作，子女也克紹其裘，屢獲大獎，並積極投入漆藝教學工作。作品多在精品藝廊展售。

游漆園

網頁：http://lihshwu1975.smartweb.tw/

電郵：lihshwu1975@yahoo.com.tw

地址：南投縣草屯鎮南坪路555巷25弄36號（參觀預約） 電話：049-2569392

「游漆園」是黃麗淑創作、教學的漆藝工坊。黃老師積極推動漆藝教學，推廣「工藝生活化」理念，退休後，有感於工藝家多半缺乏好的工作環境，因此動念打造一座屬於工藝創作與交流的空間。參觀時間採預約制，平常不對外開放。

代表商品有鐵花器，五千五百元，胎體為鐵。糕枕（叉子），三千二百元，胎體為木。茶盤，六千元，胎體為竹。

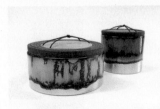

置物罐
提盒系列

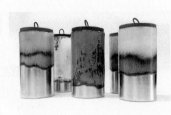

置物罐
炮竹系列

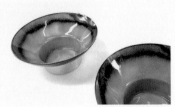

花器
湖光系列

鏨工房

網頁：www.zandesign.com.tw　電郵：jojolulu@gmail.com

臉書專頁：www.facebook.com/jojojolulu　電話：02-27885403

鏨工房的琺瑯器涵蓋工藝、藝術、設計三領域，主張「工藝藝術化，藝術生活化」，以古老的工藝技術演繹現代生活美學，跳脫傳統的表現方式，提升藝術價值。期盼透過日常生活器物，傳遞世代的文化內涵。產品目前在以下據點展售：富錦樹Fujin Tree355、日月潭涵碧樓精品部、達開想樂、銀思卷傢飾、NEST巢家居專櫃（誠品松菸店、敦南店、新光三越）、若水藏館、罐子茶書館、陶禮陶坊、香港YILINE傢俱。

代表商品有花器「湖光」系列，此系列要表達的是東方水墨的意境，運用琺瑯釉層層相疊，表現出煙霧繚繞的自然美景。置物罐「炮竹」系列，筒形琺瑯罐與布捲蓋子，拉環的造形像節慶時施放的炮竹，增添了喜氣。置物罐／花器「提盒」系列，皿型花器配上布捲蓋子，使其兼具了置物罐功能。布捲蓋樣式是以提盒概念發想，放入茶葉或點心便成為了高級禮盒。價格店洽。

小憩茶壺

溫釋竹桌燈

手提竹燈

品研文創

網頁：http://pinyen-creative.com.tw/

電郵：yufen.lo@gmail.com（設計）、cuckoostyle@gmail.com（業務）

電話：06-2218591　地址：臺南市中西區民權路二段261號3樓

品研文創的創業理念為詮釋「愈在地，愈時尚，有故事的臺灣好品」，以在地化的幽默輕鬆的設計手法，呈現臺灣的美學場域與文化產物；秉持著「輕設計」的理念和在地文化一起生活，將會透過「小旅行微學習輕設計慢文化」的方式享受我們的好生活。

代表商品有手提竹燈，三千三百八十元，交錯鏤空編織技法，使竹桌燈內部光線，以隨興的姿態錯落於空間中，可輕易提起竹桌燈擺設於任何地點，釋放令人愜意的溫度。「溫釋」竹桌燈，二千八百八十元，竹與玻璃兩種異材質的交融，呈現陽光般的溫潤清透，催化光與影的張力，可選擇閱讀燈光照明，或結合花器的情境燈具，增添空間的情調與樂趣。「小憩」茶壺，三千六百八十元。

貓燈

單人泡泡沙發

蘇素任竹編二十三工作室

電郵：bamboo93124916@gmail.com

電話：0931-249166　地址：南投縣竹山鎮延山里鹿山路458號（預約參觀）

來自竹山的二十三工作室，二〇〇九年起便於竹林環抱之下成長，與臺灣設計師結合並在當地與社區大眾分享經驗。活化在地竹產業脈絡，以玩物實驗的精神，挑戰竹子的各種可能，打破一般人對傳統竹編的印象。希望透過不斷地嘗試與創新，為這片土地帶來不同的改變，讓竹工藝與時尚生活用品結合，展現竹藝新風貌！

代表商品有單人泡泡沙發，十六萬元，與設計師周育潤合作的泡泡沙發，由竹夫人內的一個小童玩五角形竹編球，轉化成一個時尚的居家沙發。由六片桂竹片，運用幾何圖形五角孔，編織成一個圓球。再透過組合，展現竹材特有的東方優雅之美。貓燈，二萬五千元，與設計師駱毓芬合作的貓燈，利用三度空間旋轉，配合菱編法（自由編織法）完成，轉化成一個時尚的居家燈飾。除展現竹材特有的東方優雅之美，更像一隻等待主人歸來的的貓咪，撫慰下班主人疲勞一天的心身靈，是一個時尚又具東方色彩的療癒燈飾。

馬克杯

四兩茶倉

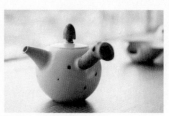

滿釉側把中圓壺

章格銘 迷工造物

電郵　daydreamer1206@gmail.com

電話　02-26380045

地址　新北市石門區阿里荖47-2號（請事先預約）

「我是一個工迷，迷戀於工藝・工法・工具・工程。我的工作就是窩在工廠裡創造物品。這種職業的感覺很像在走迷宮，難以預測出口何時出現，但也就是那份期待讓人著迷。」——章格銘

擅長異媒材處理，迷戀各類工藝技法的結合，從生活化、實用性出發，化陶藝為精巧的工藝設計。點綴在裂紋上的黑鐵斑點，是青瓷開片加上氧化鐵粒所呈現出的特有趣味。搭配仔細篩選姿態的木柄，打造個人獨一無二的生活品味。

代表商品有滿釉側把中圓壺，一萬一千五百元；四兩茶倉，五千六百元；馬克杯，二千二百元。

無垢茶活

網頁：http://http://wougow.myweb.hinet.net/　電郵：legendlin.tw@gmail.com

電話：02-89233888　地址：新北市永和區永貞路10巷4號1樓（參觀預約）

「無垢」是從生活修鍊進而實踐人文美學的發展；陳念舟將當代工學原理、個人生活美感感觸、多年鑽研茶器物的累積與各種物材的深入運用，轉化為銀壺工藝創作，以開創嶄新的東方茶文化器物為使命。

曉芳窯

電話：02-28911141

參觀採預約制。

註：有關商品價格僅供讀者參考，實際售價仍需以品牌、店家定價為準。

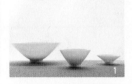

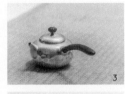

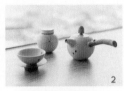

刊頭圖片說明

1　瓷器
蔡曉芳作品　定窯大碗蓋杯

2　陶器
章格銘作品　汝釉側把圓壺

3　銀壺
陳念舟作品　「珊瑚」銀壺

4　玻璃
林靖蓉作品「補夢網」水杯

5　琺瑯
呂燕華作品　多用途置物罐

6　漆器
黃麗淑作品　果物漆盤

7　細木作
閻瑞麟作品　茶則

8　竹編
駱毓芬、蘇素任作品　「蓬蓬裙」椅

好物相對論
生活器物

指導單位—— 文化部

出版———— 國立臺灣工藝研究發展中心

發行人——— 許耿修

監督———— 陳泰松

策劃———— 林秀娟

行政編輯—— 姜瑞麟

地址———— 54246 南投縣草屯鎮中正路 573 號

電話———— (049)2334141

傳真———— (049)2356593

網址———— http://www.ntcri.gov.tw

製作發行—— 遠流出版事業股份有限公司

發行人——— 王榮文

編輯製作—— 台灣館

總編輯——— 黃靜宜

行政統籌—— 張詩薇

執行主編—— 王慧雲、張詩薇

撰文———— 盧怡安、黃采薇、駱亭伶、蘇惠昭、陳淑華、葉益青

攝影———— 林宥任（除特別註記外）

美術設計—— 霧室

行銷企劃—— 叢昌瑜、葉玫玉

地址———— 臺北市 100 南昌路二段 81 號 6 樓

電話———— (02)2392-6899

傳真———— (02)2392-6658

郵政劃撥—— 0189456-1

著作權顧問— 蕭雄淋律師

輸出印刷—— 中原造像股份有限公司

初版一刷—— 2015 年 11 月 15 日

初版二刷—— 2015 年 12 月 1 日

ISBN———— 978-986-04-6593-8

GPN———— 101040293

定價———— 350 元

遠流博識網 http://www.ylib.com E-mail: ylib@ylib.com

國家圖書館出版品預行編目（CIP）資料

好物相對論：生活器物／盧怡安等撰文；臺灣館編製 . －－初版 .
－－南投縣草屯鎮：臺灣工藝研發中心，2015.11
　面；　　公分
ISBN 975-986-04-6593-8（平裝）
1. 民間工藝美術　2. 藝術家　3. 訪談
909.933　　　　　　　　　　　　　104024948